植物畫技法全書

a step-by-step guide

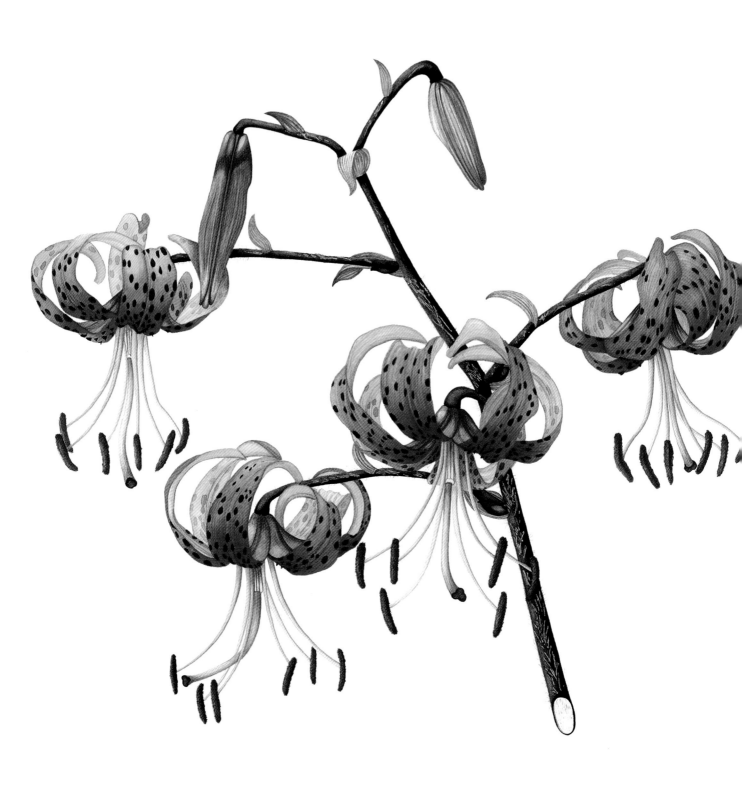

植物畫技法全書

a step-by-step guide

Meriel Thurstan

Rosie Martin

梅瑞兒・瑟斯坦 & 若曦・馬汀——著

杜蘊慧——譯

積木文化

植物畫技法全書

原著書名　Botanical Illustration for Beginners: A Step-by-Step Guide
作　者　梅瑞兒・瑟斯坦（Meriel Thurstan）
　　　　若曦・馬汀（Rosie Martin）
譯　者　杜蘊慧

總 編 輯　王秀婷
責任編輯　張倚禎
版　權　向艷宇
行銷業務　黃明雪

發 行 人　涂玉雲
出　版　積木文化
　　　　104台北市民生東路二段141號5樓
　　　　電話：(02) 2500-7696｜傳真：(02) 2500-1953
　　　　官方部落格：www.cubepress.com.tw
　　　　讀者服務信箱：service_cube@hmg.com.tw
發　行　英屬蓋曼群島商家庭傳媒股份有限公司城邦分公司
　　　　台北市民生東路二段141號11樓
　　　　讀者服務專線：(02)25007718-9｜24小時傳真專線：(02)25001990-1
　　　　服務時間：週一至週五09:30-12:00、13:30-17:00
　　　　郵撥：19863813｜戶名：書虫股份有限公司
　　　　網站：城邦讀書花園｜網址：www.cite.com.tw
香港發行所　城邦（香港）出版集團有限公司
　　　　香港灣仔駱克道193號東超商業中心1樓
　　　　電話：+852-25086231｜傳真：+852-25789337
　　　　電子信箱：hkcite@biznetvigator.com
馬新發行所　城邦（馬新）出版集團 Cite（M）Sdn Bhd
　　　　41, Jalan Radin Anum, Bandar Baru Sri Petaling, 57000 Kuala Lumpur, Malaysia.
　　　　電話：(603) 90578822｜傳真：(603) 90576622
　　　　電子信箱：cite@cite.com.my

製版印刷　上晴彩色印刷製版有限公司
封面設計　張倚禎

城邦讀書花園
www.cite.com.tw

2018年12月11日　初版一刷
售　價／NT$ 599
ISBN 978-986-459-156-5

Printed in Taiwan.

版權所有・翻印必究

國家圖書館出版品預行編目(CIP)資料

植物畫技法全書／梅瑞兒・瑟斯坦（Meriel
Thurstan），若曦・馬汀（Rosie Martin）著
；杜蘊慧譯. -- 初版. -- 臺北市：積木文化出版
：家庭傳媒城邦分公司發行, 2018.12
　　面；　公分
譯自：Botanical illustration for beginners : a
step-by-step guide
ISBN 978-986-459-156-5（精裝）

1.水彩畫 2.鉛筆畫 3.繪畫技法

948.4　　　　　　　　　　　　107016791

作者簡介

梅瑞兒・瑟斯坦

任職於康瓦爾（Cornwall）時開始畫植物畫。
瑟斯坦是伊甸園計畫植物畫會（Eden Project
Florilegium Society）的創始人，之後又創立了
英國西南植物畫家協會（South West Society of
Botanical Artists）。作品曾獲英國皇家園藝協
會（RHS）頒發的林立獎（Linley）銅、銀獎。
目前在森莫爾斯特郡（Somerset）定居授課。

若曦・馬汀

馬汀的水彩植物畫曾榮獲英國皇家園藝協會
頒發的金牌，也被推選為英國植物畫家協會
（Society of Botanical Artists）會員，並教授素
材廣泛的藝術課程，包括植物畫。馬汀的工作
也包括了服裝時尚、芭蕾和戲劇，曾為大衛・
鮑依（David Bowie）、安東尼・卡洛（Anthony
Caro）、卡爾・拉格斐（Karl Lagerfeld）、珍・
繆爾（Jean Muir）設計過服裝印花和室內布料
印花。近年來她也成為北極探險冰船上的駐船
藝術家，她描繪北極的畫作目前正外借於自然
藝術美術館（Nature in Art）中展出。

譯者簡介

杜蘊慧

文化大學廣告系，法國 CREAPOLE 產品設計
系畢業。具美國傳統植物繪畫認證資格，積極
參與南加州國家公園原生植物復育計畫。現於
美國加州從事植物插畫、翻譯以及品牌行銷工
作。

目錄

前言 6

材料和工具 10

技巧 18

色彩 26

素描 40

基礎植物學 52

上色 62

紋路和質感 76

色鉛筆 92

構圖 104

黑、白色的畫法 112

複雜的形狀 124

材料和店家資訊 138

書中的畫家 139

中英對照 142

顏色對照 143

名詞釋義 144

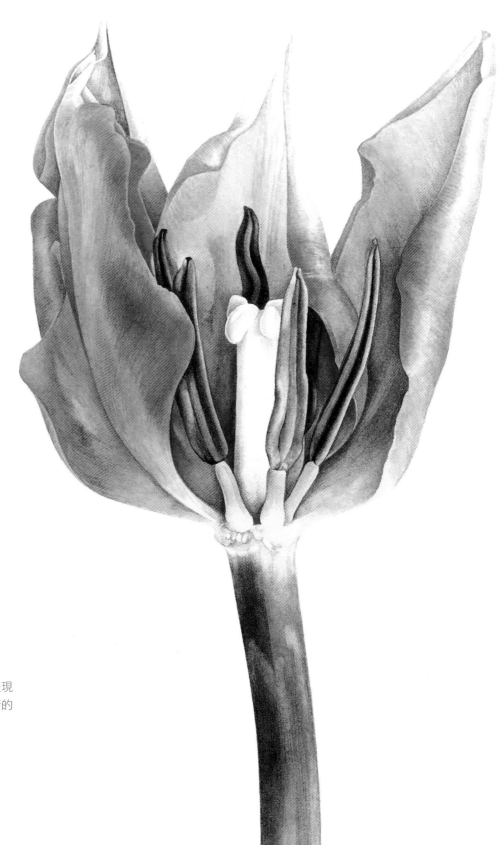

這幅鬱金香切面圖表現
出花朵富有異國風情的
色彩和結構。

前言

對某些人來說，從零開始學習植物畫很有可能挫折重重，因此我們試著將這個過程
變得簡單易學。藉著這本書裡的範例和解說，我們設計了容易理解的步驟詳解，並
在每個練習裡註明需要留意的重點。大部分的練習都很簡單，其餘的屬於中等難
度，少數幾個比較具有挑戰性。

這本書會教你基本但是必要的畫畫資訊：認識色彩、調色，學會渲染淡彩、了解並
且熟用水彩和色鉛筆技法以及如何在一個色塊上堆疊另一個顏色，加強畫面深度和
色彩飽和度。這些都是進入植物繪畫國度的踏腳石。

我們還會討論植物畫領域中比較需要下工夫的部分：圖紋、材質、構圖、複雜的形
狀、畫白色的花朵（卻不使用白色顏料），以及如何畫黑色的花朵和莓果。

植物繪畫可以同時從美學和科學角度來欣賞，因此我們也加入了植物學的知識，並
且在植物俗名旁同時列出拉丁文學名。

只要花時間練習，你也可以成為駕輕就熟的植物畫家，隨時都有充分的信心面對任
何一種植物主題。至於已經有些許基礎的讀者們，記得學海無涯，永遠有新的學習
機會等著我們去發掘。

<div align="right">

若曦 與 梅瑞兒

</div>

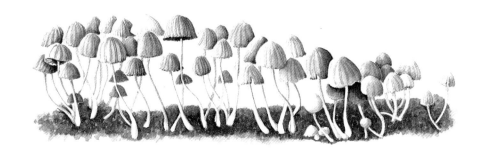

簇生鬼傘，又稱一夜菇
（ *Coprinus disseminatus* syn.
Psathyrella disseminata ）在
出現數小時之後就會化為黏
黏的黑色汁液，因此必須迅
速畫完。

早期的植物繪畫

目前為人所知，最早以線條表現出植物外形的圖像是在西元前 1450 年，為了裝飾而刻在埃及圖特摩斯三世（Tuthmosis III）的卡納克神廟（Karnak）石牆上。雖然這 275 種植物並非每一種都能夠正確辨認出種類，但如同一旁的文字宣告，這些圖像「永恆地記錄所有生長在神的領土，亦即吾王征服之地的植物」。

中世紀

中世紀修士們以鵝毛筆和橡樹癭製成的墨水在羊皮或牛皮紙上畫圖。幸運躲過蛀蟲和霉害的繪畫，帶給許多世代從中獲得知識的樂趣。

　　隨著十五世紀中葉發明的印刷術，更多人得以欣賞植物繪畫，但如果想要長久保存這些印刷版本，它們同樣必須存放在乾燥陰暗的場所。

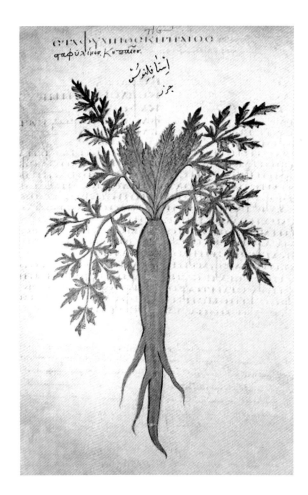

《維也納藥典》（*Vienna Dioscurides*）是一部六世紀前期，以《希臘藥典》（*De Materia Medica*）為範本的圖解藥典。本頁是古老科學著作中的橘色胡蘿蔔圖示。當時胡蘿蔔被視為藥用植物。

十七世紀以降

畫家們開始使用油彩在帆布上作畫，尤其是十七世紀的荷蘭花卉畫家，以確保作品能保存至少數個世紀之久。

在二十一世紀的現代，我們拜畫家和科學家前輩的專業之賜，手邊已經能夠隨時擁有最棒的繪畫材料了。

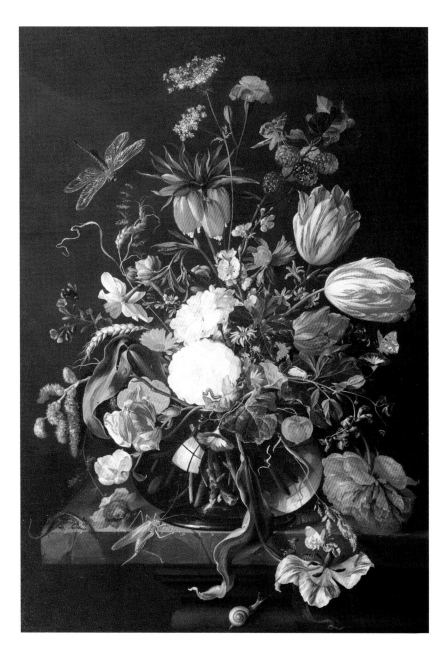

這幅十七世紀的畫作《花卉靜物》（*Still Life of Flowers*）是荷蘭畫家楊·戴維茲·德·希姆（Jan Davidsz de Heem, 1606～1684）的作品。

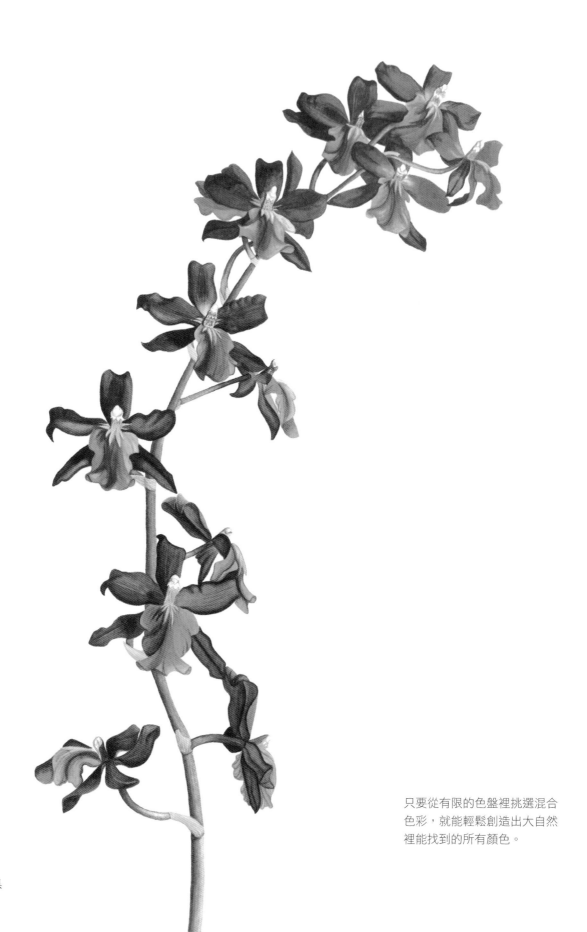

只要從有限的色盤裡挑選混合
色彩，就能輕鬆創造出大自然
裡能找到的所有顏色。

材料和工具

當然如今每一位植物畫家都希望作品能長久保存，因此材料的選擇便成為重要的考量。工欲善其事，必先利其器，沒有好的工具便做不出令人滿意的作品。在入門的時候，為了節省投資而購買品質欠佳的顏料、紙張和畫筆，是一個頗具吸引力的選擇，但是如此一來將會降低作品品質，因此最好的方法是在經濟許可範圍內，選用最好的繪畫材料和工具。

水彩顏料

在過去幾十年間，對於水彩顏料成分和色彩壽命的研究十分活絡。有些顏色容易褪色，但是現在的顏料製造商都會在色卡上註明每一款顏色的耐光性，方便我們做決定。

- 剛開始調色盤上的顏色種類精簡即可（參見27和28頁），但是記得購買專業級的顏料。專業級顏料比學生用顏料來得貴一點，不過它們很耐用，色彩也比較飽和，因為它們的色料成分比較多，絕對是划算的選擇。

- 水彩顏料的包裝形態有全塊、半塊和管狀。如果你決定購買塊狀顏料，那麼就拿一個空的顏料盒，填入想買的顏料方塊。若是選擇管狀包裝，就在調色盤上的空格裡各擠出一點顏料。如果一次用不完調色盤上的量，便任讓它們乾燥、硬化，下一次要用時可以很容易地加水還原。管狀顏料有時會很難打開，這時可以將蓋子浸在熱水裡幾秒鐘泡鬆。

- 有時候需要用白色顏料畫出絨毛或果皮上的白霜。你可以在顏料盒裡加入中國白、鈦白色或白色廣告顏料。

- 學習用有限的色盤調出想要的顏色（參見第31頁）。

- 最重要的是學會調各種綠色，它是植物畫家最常用到的顏色（參見第29頁）

色鉛筆很適合用來畫榛子乾葉狀的苞片和果實。

學會調出各種綠色。對初學者來說，綠色往往是一大難題。

鉛筆

鉛筆有單枝販售，也有整盒裝。手邊最好有一系列從 4H（硬芯）到 2B（軟芯）的鉛筆。比 2B 更軟的鉛筆會在紙面留下過多石墨粉，一旦開始上色時就會和顏料混合，導致顏色變得暗沉（如果紙張上有鉛筆草稿殘留的石墨粉，你可以將白色軟橡皮滾成香腸狀，在草圖上來回滾動，沾起多餘的石墨粉）。

　　有些畫家們偏好使用可以更換筆芯的工程筆，這種筆的好處是整枝筆的長度不會改變，所以能夠維持握在手裡的平衡感。市面上可以買到不同軟硬和粗細的工程筆筆芯。

削尖你的鉛筆

保持尖銳的筆尖很重要，因此手邊必須有一個好的削鉛筆機或是鋒利的美工刀。如果想削出特別尖銳的筆尖，可以用乾濕兩用砂紙（400 或 500 號）或是細指甲銼棒，順著磨砂面輕輕打磨筆芯的同時並旋轉筆身，最後用面紙拭淨石墨粉，用削尖的筆尖扎扎手指頭，會痛才算大功告成！

色鉛筆

和畫筆相較，也許你更喜歡用色鉛筆畫畫。市面上有許多顏色可供選擇，你很有可能會買全一整套美麗的彩虹色調，不過也可以先建立一組十二基本色，就像使用水彩顏料一樣，在紙上將它們彼此交相混疊出想要的色彩（第 93 頁有更多關於色鉛筆的使用方法）。

這幅木蘭樹成熟開裂的蓇葖果使用的是法比亞諾（Fabriano Artistico）300G 熱壓紙（超白），先用水彩顏料打底，再以色鉛筆完成。

畫筆

市面上的畫筆選擇十分廣泛，有高價位的也有比較經濟的合成畫筆。最適合畫植物畫的是貂毛筆，因為貂毛能承載大量的顏料且筆尖尖細，高度的彈性能令筆尖隨時回復原狀。

你可以在店裡看到不同繪畫種類用的畫筆，貂毛筆屬於高品質、多用途的畫筆，無論是初學者或專業畫家都很適用（參見第138頁）。

盡量將你的材料和工具保持在最少量的程度，兩枝畫筆便足以開始繪畫之路：一枝4號、一枝1號，但是它們必須是高品質的貂毛筆（圓形筆毛，非勾線筆），最好也準備一枝粗的（6號）人造毛畫筆作為調色之用，將好畫筆保留為作畫專用。

當你在店裡的時候，向店家要一杯乾淨的水浸濕畫筆，如果筆毛不會形成漂亮的尖端就不要購買（編註：在台灣建議先詢問店家），如果是透過型錄、網路或郵購買到有缺陷的畫筆，你可以要求換貨。

擺放畫筆時，將筆桿朝下插在一個瓶子或罐子裡，或是自己做的筆盒裡，甚至可以等筆完全乾了以後，用有波浪結構的瓦楞紙捲起來，絕對別將畫筆置留在水杯裡。

你也可以將吸管剪成一小段，套在筆頭上保護筆尖。如果筆毛的毛流不順，就用手指蘸一點軟化的肥皂，將筆毛輕輕抹順之後晾乾，下次要用的時候，先把筆毛上的肥皂清洗乾淨再使用。

這幅畫是一個很好的水彩和色鉛筆合作的例子：先使用水彩，再用色鉛筆在水彩底圖上疊色。

輔助工具

除了顏料、鉛筆和水彩筆之外，你還需要：

- 一塊白色橡皮擦或軟橡皮。

- 一枝筆狀橡皮擦，頭部可以削尖，這樣一來會很適合細部
 擦除的工作。你也可以將橡皮擦斜斜地削尖。

- 一根乾淨的大羽毛或化妝用的腮紅刷，用來掃除紙
 上殘留的橡皮擦屑。

- 兩個水杯，一個用來清洗畫筆，另一個用於調色。

- 波浪瓦楞紙板非常適合做成筆筒，只要把筆放在紙
 板的波浪面，捲起來後用橡皮筋箍住即可。

- 一塊棉質抹布或是廚房紙巾。

- 一張便宜的紙或是透明投影片，用來遮住你還沒畫到的部
 分，如此可以保護你的畫不受手上自然分泌的油脂沾染。
 投影片還能用於畫出比例格線（參見第 20 頁）。

- 一個調色盤或是大的國畫用調色瓷盤。

- 低黏度紙膠帶，常常能派上用場。

- 固定繪畫主題的工具，在模型材料店可以找到一種叫做輔
 助夾臂的便宜工具（編註：台灣的電子材料店有售），具有
 可活動的手臂和夾子，有些輔助夾臂還附帶放大
 鏡非常的方便。你也可以用裝滿水或沙子的瓶
 子、切掉上半部的牛奶瓶、大鋼夾、迴紋針、軟
 木塞、插花用的吸水海棉或是劍山，盡量發揮你
 的創造力吧！

- 一個袋子填進半滿的米，用來支撐繪畫主題。

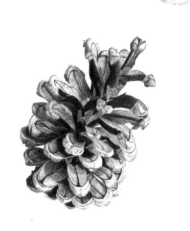

深淺不同的鉛筆，很
適合用來畫各種細節。

以下的材料雖非必備，但是你也許會發現它們很實用：

- 遮蓋液，有瓶裝或是附沾水筆尖的管裝形式。
- 鵝毛筆或沾水筆，用來沾取遮蓋液。
- 放大鏡。
- 可以調整角度的桌上型畫架或畫板，以及幾本書或磚頭，方便墊高畫板 7.5 至 10 公分，確保你看繪畫主題的視線高度和畫板高度等高。
- 直尺。
- 兩腳規或卡尺，用來檢查尺寸和比例。
- 顯微鏡，可以觀察非常細小的題材。
- 數位相機、電腦、印表機和掃描機，用來記錄細節、重新調整主題尺寸以及記錄完成作品，甚至是將你的畫作印成複製畫或卡片。

紙張

無酸畫紙是專門給水彩畫家作畫用的，來自環保原料且不具酸性，畫作能保存幾百年之久。

選用熱壓或冷壓紙，冷壓紙的表面質感稍微粗一點，可以幫助表現粗糙面，譬如表面粗皺的蔬菜，而熱壓紙則適合畫非常細緻的細節，譬如花蕊和細毛。

先試用不同紙廠的紙，找出你最喜歡的一款。別忘了也試畫一下背面——通常紙張的兩面質感會有細微的不同。「正確」的那一面會有製造商浮水印，而且往往比較粗糙。

有些紙比其他紙更白，然而紙色的選擇主要取決於你畫的主題和個人喜好。紙張的規格有單張、薄本和厚冊，如果你買的是單張，通常店家可以代為裁成一半或四等份。

除此之外，你還需要幾張用來打底稿的便宜素描紙、描圖紙或厚紙（但水彩畫在這種紙上，紙面很容易就變軟）。

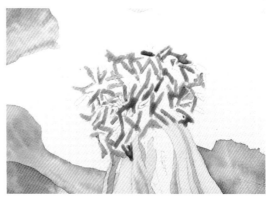

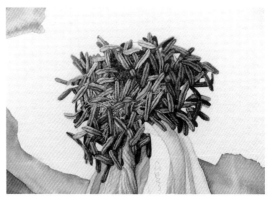

花蕊可以先用遮蓋液遮住，等移除後再加上細節。

皮紙（vellum）

如果你已經很熟練在紙上畫水彩，那麼或許你會想試試皮紙。這種紙是以小牛皮或山羊皮製成，是許多書法家和植物畫家使用的傳統紙張。它的價格並不便宜，但是透光質地能讓畫透出光輝。最適合用來畫植物畫的皮紙是克姆斯考特（Kelmscott）系列，有許多不同尺寸可供選擇。

皮紙的主要特性在於表面沒有吸水毛孔，如果疊色過多，顏料容易被筆毛帶起。對應的方式是以正確的顏色和深淺處理每一個區塊，只使用非常「乾」的顏料濃度和點畫法（參見第23頁）。皮紙並不適合刷底彩，但是如果有需要，你可以刷一層很淡的底彩。

在開始畫之前，將皮紙貼在一塊白色卡紙或白色紙板上。輕輕用細浮石粉（浮石粉和滑石粉混和）或是非常細的砂紙摩擦表面，去除殘留的油脂。賣皮紙的店家通常可以給你一些建議。

在皮紙上畫水彩

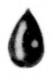

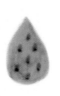
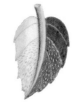

我能不能擦掉鉛筆底稿？

可以，只要使用質地細緻的橡皮擦即可——鉛筆用橡皮擦或一小塊硬的白色橡皮擦。最好用硬筆芯（2H）鉛筆輕輕打稿，讓鉛筆線條保持在最淡的程度。

乾了之後還能不能擦掉顏色？

可以，只要用微濕的畫筆，或滴乾淨的水滴在要擦掉的地方，再馬上用廚房紙巾壓乾即可。

我可以上不只一層顏色嗎？

沒問題，只要等第一層顏色完全乾燥後，再用幾乎全乾的畫筆疊上後續的顏色，記得使用微細的點畫筆觸。只要留意手法保持細緻，還可以上更多層顏色。

容易畫細節嗎？

很容易，不過就如同前面所說的，要記得使用乾筆點畫法。上圖葉片上的白色毫毛是直接沾取顏料管裡的廣告顏料所畫成。

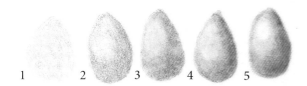

1 2 3 4 5

在皮紙上用色鉛筆作畫

上面的例子示範出如何用色鉛筆慢慢疊出深淺度。從左到右是：

1. 基礎底色——下筆非常輕。
2. 第二層顏色，在向光面留白。
3. 同樣是兩層顏色，但用無色拋光筆拋光陰影處的顏色。
4. 在陰影面加上深色。
5. 用橡皮擦擦掉反光部分的顏色，並加入更多深色陰影，以及最後的混色。

比較皮紙和水彩紙

以下列出四幅葡萄風信子（*Muscari latifolium*），可以讓你清楚看到不同媒材和紙張配合的效果。

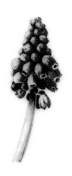
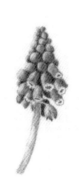
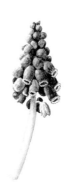

這兩幅都是在皮紙上畫的，左邊使用水彩，右邊使用色鉛筆。皮紙能讓畫作帶有乳白色的質地。

　　參照「複雜的形狀」（第131頁），練習在皮紙上畫葡萄風信子。

在水彩紙（法比亞諾，特白）上畫同樣的葡萄風信子。左邊使用水彩，右邊使用色鉛筆。請注意這兩幅圖的背景比皮紙顯得潔白許多。

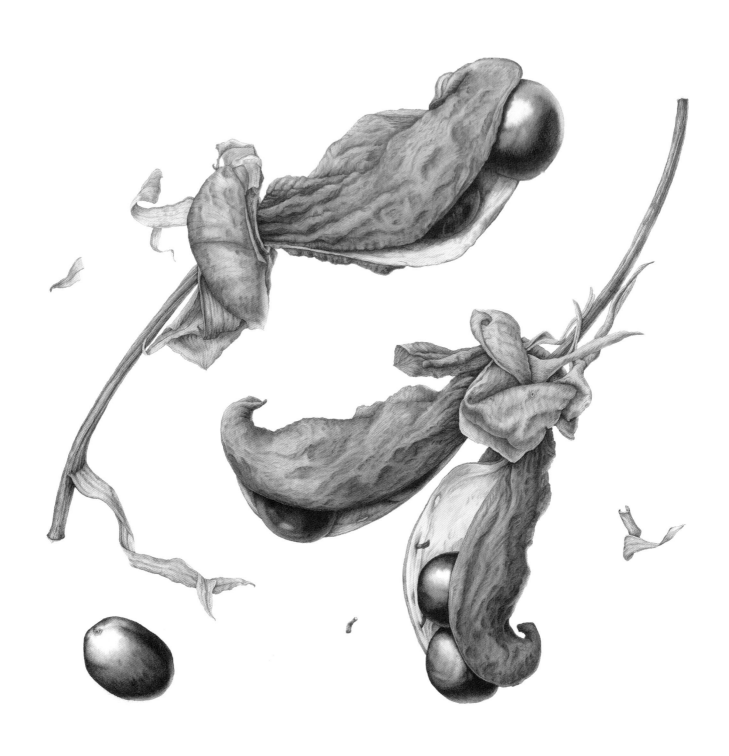

慣用右手的畫家，筆下主題的光源
通常來自左手邊。

技巧

要造就好的植物畫，必須要有許多基石，在選擇主題的時候，你可以參考以下幾個重點。

如何確定我的底稿打得正確？

- 在你拿起鉛筆開始畫之前，先研究要畫的主題。
- 如果有疑慮，先做一些研究。
- 確定你的植株樣本很完美。
- 仔細觀察每一個小細節，如果有需要，用放大鏡或顯微鏡觀察。
- 數一數花蕊和其他數量不只一個的組成部分。這個過程最好在下筆之前就完成，因為結構性錯誤並不容易在事後修改。
- 列出形容植株不同部位的詞句。它們毛茸茸的？光滑？堅硬？刺刺的？粗糙？像紙一樣薄脆？有光澤？如果眼前的樣本堅韌又有光澤，但是你的文字敘述是毛茸茸又粗糙，那麼很顯然不太對勁了。經常參考你對樣本的描述清單，確定自己的方向正確。
- 使用結構畫法（參照第 48 和 49 頁）

如何把草稿複製到水彩紙上？

以下有好幾個將你的構圖複製到水彩紙上的方法。

- 用軟芯鉛筆塗黑草圖背面，再翻回正面，描到水彩紙上。但是我們不建議這個方法，因為有可能在白色的水彩紙上留下一層石墨粉，導致水彩顏色變得混濁。
- 將草稿貼在窗戶玻璃上，再將水彩紙貼覆在草稿紙上，在水彩紙上描下草稿。建議你使用 2H 鉛筆輕輕描，才不會在水彩紙上留下壓痕。
- 用燈箱取代窗戶玻璃，其餘同上。

你也許得在描完的圖上重新畫過一次線條，加強清晰度。在畫正式作品時，手邊保留原始草稿，好提醒自己任何被忽略的透視細節或其他不尋常的特徵。在原始草圖上記下光源來處、植株顏色和描述性文字。

如何將物體放大或縮小？

抓好草稿比例的簡單法子就是用鉛筆在主題上畫出等分格，如果你不想直接畫在草稿上，就拿另一張紙或投影片蓋在草稿上後畫出格線，細的油性簽字筆適合畫在投影片上。

　　拿一張素描紙，依照你想要的主題尺寸畫出第二幅格線，然後將原始草稿一格一格畫在第二幅格線裡。在右邊的草莓示範中，你可以看見雖然每一格是分次畫出來的，但是整體結構仍然和原本的草圖一樣。（如果你想縮小主題，就使用同樣的手法，但是第二幅格線得比第一幅小。）

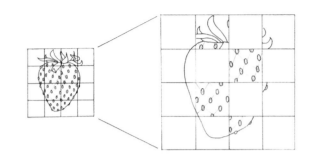

練習：凋萎的銀蓮花
（*Anemone coronaria* 'De Caen' ）

這些過了花期的銀蓮花尺寸被放大了，並且使用很精簡的顏色加上紫羅蘭色畫成。相機、電腦和放大鏡能讓繪畫過程更輕鬆。

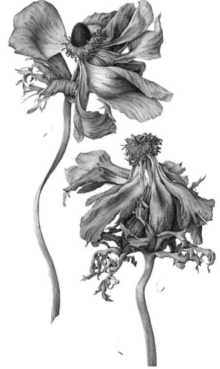

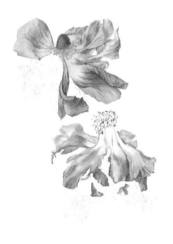

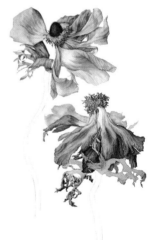

步驟 1

仔細測量花朵。數位相機和電腦能幫助你視覺化它們被放大後的樣子。

步驟 2

將兩朵花以頭部為基準，安排在畫面裡。用遮蓋液遮住花蕊，如此畫花瓣時就不需要刻意避過花蕊。用濕中濕的畫法（參考第22頁）為花瓣確定底色。

步驟 3

用渲染或乾筆點畫法進一步加上細節。以放大鏡檢查花朵中心的細部特徵。

步驟 4

你可以將花蕊留到最後再畫，並使用多樣的色彩。在這個步驟裡，你可以加上幾根脫落的花蕊為畫面增加動感，同時反映出花朵凋萎的生命階段。

如何上色？

所有的上色手法都需要經過練習。花點時間，用幾張多餘的水彩紙事先練習上色絕對有幫助，
而且也會讓你對自己接下來的繪畫過程更有信心。我們會在下一個頁面解釋更多細節。

基本渲染：乾紙著色，用於塗上基本底色。顏色非常淡，看不出筆觸。

漸層渲染：乾紙著色，顏色由上往下漸漸變淡。

混色渲染：乾紙著色，兩種顏色均勻地混在一起，就像玫瑰花瓣。

濕中濕渲染：在濕潤的紙面加入不同顏色，讓顏色彼此融合。

挑色：用濕筆尖將濕渲染色「挑掉」（參見第71頁的橡樹葉練習）。

交叉疊色：利用顏色彼此交疊，創造別的顏色（藍色／黃色，紅色／黃色）。

互補疊色：利用互補色交疊，創造第39頁的黑櫻桃色。

漸層色調和點畫：用濕筆幫助顏色混合（左邊）。在深色點畫時也可以使用濕筆幫助表現出漸層效果（右邊）。

以點畫方式畫出漸層色：將非常深的紫色點畫在綠色區塊上。

強反光：將反光部分的紙面留白，用較深的漸層色調和濕筆畫出背景。

弱反光：利用濕筆挑掉顏色，並加深左下和右上方的色調，再以點畫方式融合。

深度挑色：手法與前面的例子相同，但是挑掉更底層的顏色。

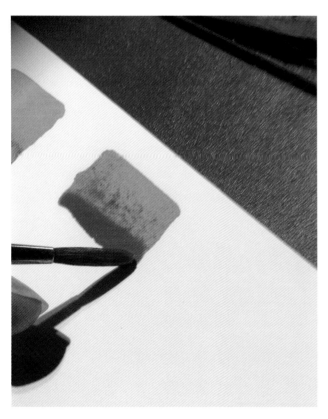

漸層渲染

1. 乾紙著色，從最濃的顏色開始。
2. 在筆毛上一點一點加水，使顏料漸漸變淡。盡量讓深淺變化保持一致。

混色渲染

1. 選取想要的顏色，分別在不同的調色盤裡加水混勻。
2. 乾紙著色，將第一個顏色畫在想要的地方。
3. 畫第二個顏色時，將筆尖輕輕接觸到第一個顏色，使它們的邊緣渲染在一起。

乾紙著色

用濕顏料畫在乾紙上，成品的顏色濃度必須均勻。仔細將紙上的顏色保持在草稿界線內。

1. 將紙放在上端墊高的畫板上，使畫板傾斜於你。
2. 準備足夠的混合顏料，務須多加水。
3. 配合要畫的範圍，選用適當尺寸的畫筆，沾滿顏料。
4. 從紙面上方開始，用吸飽顏料的畫筆慢慢將顏色往下方延展，直到蓋滿整個區域。

不要回頭重塗同樣的區域——讓畫筆在紙面上遊走，不要重複畫已經畫過且還沒乾的區域。

如果畫面底部累積了多餘的顏料，就用一枝幾乎不含水的畫筆輕輕吸掉。

若是畫出來的效果不盡滿意，先別試著在顏料未乾的時候修整，等顏料乾了之後再著手改動。

濕中濕渲染

1. 使用不同的調色盤，混出由中等到深的顏色濃度。濃度必須比你理想中的還深，因為它們會被水稀釋，乾了以後顏色會稍微變淺。
2. 在想畫的區域裡刷一層清水。
3. 留意紙面濕度，因為此時紙面會開始變乾。下筆的時候紙面會看起來十分潤澤，畫下去的顏色會不受控制地四處渲染。最好的下筆時機是當紙面顯出薄薄的水暈，表示水分已經透入紙身。
4. 在含著水暈的區域鋪下顏色。畫好幾個顏色之後，讓它們彼此交融，別試著用筆尖幫助它們融合。

如果紙面的水氣過於乾燥，顏料就會停止流動，在原地開始變乾，形成明顯的邊線。

注意不要將不同的顏色畫在同一點上——舉例來說，如果在綠色顏料上疊上紅色顏料就會變成褐色，如果這是你想要的效果倒無妨，否則並不建議你嘗試。

不要在仍然潮濕的色塊旁緊接著作畫，如此一來顏料會互相沾染。

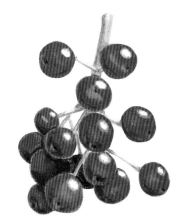

弱反光

弱反光不如強反光那麼亮。你可以比較紅色莓果上的強反光，以及七葉樹果實上的弱反光（右圖）。

　　顏料乾了之後，將清水滴在畫紙上，再用廚房紙巾壓掉水分，視需要重複這個過程。不要刮擦，避免損傷紙面。

點畫

一旦你疊上很多層顏色，以至於舊的顏色容易被筆尖帶起來時，這個時候就要換用點畫法。

　　拿一枝幾乎全乾的細畫筆，在紙上用極細的點或線條填滿想要的區域，創造出平滑的色調變化。必須看不出來筆觸才算成功。

強反光

本書有許多強反光的範例，上圖紅色莓果就是一個例子。

1. 確認主題上的強反光區域，用鉛筆輕輕點出範圍，好提醒自己留白。
2. 在接下來的渲染過程中，記得避開強反光區域。
3. 用幾乎全乾的畫筆刷勻強反光區域邊線。
4. 最後如果強反光不是純白色，就渲染一層非常淡的紺青色。

漸層色調

漸層色調和漸層渲染不同，因為漸層色調是在完成渲染之後才開始下筆。確切來說，是在渲染層上疊色，而且之後還能在漸層色調表面再上一層渲染（這層渲染會融入背景色）。

疊色

疊色就是將一個顏色疊在另一個顏色上。必須等前一層顏色完全乾了之後，才能再疊下一層。

　　你可以用同一個顏色重複疊色，或是以不同顏色疊出與第一層顏色完全不同的結果（例如：藍色疊在黃色上＝綠色，黃色疊在紅色上＝橘色）。如此顏色會比先將兩色混合後再單層渲染來得更飽和。

如何補救錯誤?

每個人都會犯錯——畫錯顏色、超出界線,甚至是畫筆不小心掉到紙面上。補救的方法有兩種:

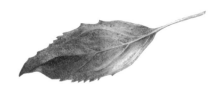

1. 趁著顏色還沒乾,盡可能吸掉顏色。然後小心用清水滴在同樣的區域,繼續用廚房紙巾壓掉顏色。視需要重複這個步驟,不要用畫筆刷擦,因為會損傷紙面。
2. 借助「科技海綿」。科技海綿是一種以美耐皿分子製作成的極細塊狀海綿,能夠在不損傷表面的情況下刷掉家庭常見的污漬。

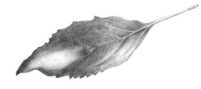

在右上圖中,葉尖的顏色太深了,葉脈位置也不對。右中圖,畫錯的地方已經用科技海綿擦掉了,擦除的方法是切下一小塊科技海綿,浸在清水裡後擠乾,用輕柔的刷除動作刷掉顏料,若有需要可以多重複幾次,但是每一次之間都要用廚房紙巾吸掉多餘的水分。等到完全乾燥之後,用一把乾淨的湯匙背面磨平紙面。接下來輕輕用鉛筆畫出正確的葉脈位置,再疊上顏色,修改好的成品如右下圖。

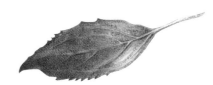

如何使用遮蓋液?

善用遮蓋液能大幅加速繪畫過程(參見第82和130頁)。反之,你會覺得花很長時間、不厭其煩地避過小細節作畫是極度冗長的經驗。

使用遮蓋液的時候,最好是以沾水筆尖沾取,有些品牌也會出它們自己的遮蓋液筆,但是絕對別用好的畫筆,因為遮蓋液會黏結在筆毛上,很難清洗。市面上有灰色、藍色或乳白色的遮蓋液,乾掉的時候顏色會稍微變深,方便你畫畫的時候一眼就看見。

不過使用遮蓋液很難畫得很精確,所以你必須要有清除遮蓋液之後再補畫的心理準備。譬如你遮掉葉片上的葉脈,卻在移除遮蓋液之後才發現葉脈太粗,粗細又不均勻,這時候就要用細畫筆加上點畫法,在葉脈兩側補上適當的顏色。

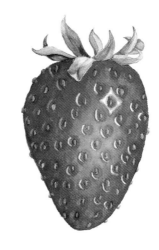

如何畫半透明質感和果霜？

一般來說半透明部分的顏色會比鄰近區域淺，所以你在還沒畫到半透明區域之前就要先意識到這一點。果霜顏色通常比植物本體更淺，你可以一開始的時候就渲染一層果霜的顏色，通常是淺淺的藍灰色，或是最後用白色或象牙色的色鉛筆、白色廣告顏料或中國白水彩顏料，加水稀釋到淡奶白色的程度再加上去。

右邊這一幅範例中，果霜是用色鉛筆表現的。一開始畫的時候，就要在強反光和顏色較淺的區域留白，最後再用白色或淺藍色色鉛筆加上果霜。

如何畫水珠？

水珠能令畫作看來更悅目，而且在某些情況下，譬如第99頁的天堂鳥，水珠成為植物特色的一部分。

1. 在深色背景色上畫一顆水珠形狀，最好同時描畫出陰影外形。右邊的兩顆水珠光源來自左上方。

2. 用同樣但深一點的顏色畫出陰影，接著稍微稀釋顏料，加深與陰影對向的水珠面，顏色變化是由深至淺。

3. 挑掉水珠上的顏色，用一枝乾淨的畫筆，輕輕滴一滴清水在需要變淺的部分，靜置幾秒鐘之後再用紙巾吸掉水分。不要用筆尖擦抹，否則會損傷紙面。若有需要，可以重複同樣的手法數次，使這個區域的顏色變得比背景淺。

4. 等顏料完全乾了之後，加上強反光。你可以用少量的白色顏料（廣告顏料），假如你畫水珠時的水彩顏料比較濃稠，那麼也可以小心用鋒利的筆刀輕輕挑出強反光。

如果這些對你來說是新的技巧，那麼建議你在正式作畫前先充分練習。

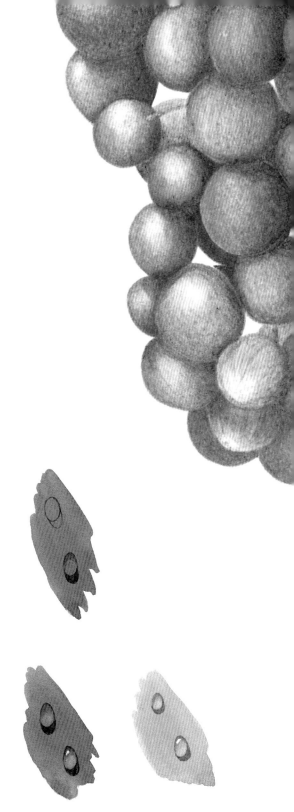

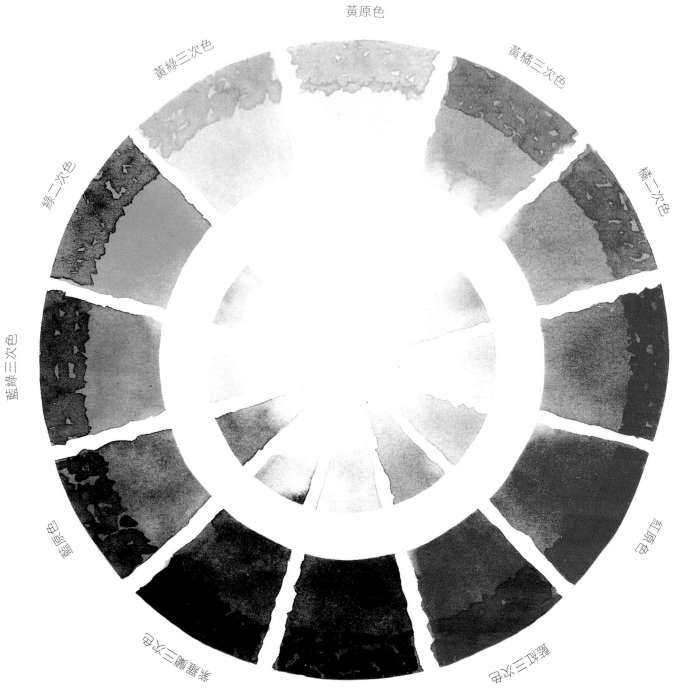

黄原色

黄橘三次色

黄綠三次色

橘三次色

綠二次色

橘紅三次色

藍綠三次色

紅原色

藍原色

紅紫三次色

藍紫三次色

紫二次色

顏色

這一章要談的是原色、二次色和三次色，以及如何調出屬於你的配色。

原色

原色是指無法經由混合任何顏色得到的顏色。原色有三種：黃色、紅色和藍色。要買到確切的三原色幾乎太不可能，因為大部分的顏料廠製造出來的顏色都偏向冷色或暖色（參見第 28 頁的色溫）。因此建議你在色盤裡保持最精簡的原色：黃色、紅色和藍色各兩種（暖色和冷色各一）。

黃色
歷史上第一個被使用的黃色可能是土黃（氧化鐵），這是一種含有赤鐵礦的礦物顏料。遠古洞穴壁畫就是以土黃搭配其他礦物顏料繪成。最原始的暖黃是印度黃，據信是來自食用芒果葉的印度牛尿液，故此得名。

紅色
早期的紅色來自胭脂蟲（*Dactylopius coccus*），是一種產於南美洲和墨西哥且寄居仙人掌上以其為食的甲蟲，這種甲蟲能製造胭脂紅酸。時至今日，胭脂蟲顏料被廣泛用於食用色素，以及化妝品添加物。紅色也可以從茜草植物（*Rubia tinctorum*）萃取出來，直到十九世紀時才被合成茜草顏料取代。

藍色
歷史上最昂貴的顏料，要屬使用來自阿富汗的青金石壓碎製成的藍色顏料，這種礦石也能在智利、尚比亞（Zambia）和西伯利亞等地挖掘到。中世紀時的義大利畫家用這種顏料繪製聖母的長袍，更添畫作價值。

色溫

顏色的溫度有暖有冷，參見右邊的兩個色盤。製造商會給旗下的冷暖原色取不同的名字，此處列出來的只是一部分例子。

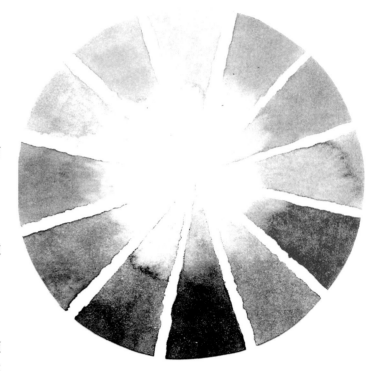

暖黃

印度黃、深銘黃、溫莎深黃，以及所有偏向暖橘色的強烈黃色。

暖紅

耐久橘紅、朱紅、暗猩紅都偏橘色。這些顏色都能調出耀眼、溫暖的顏色。

暖藍

紺青、法國紺青、細法國紺青和溫莎藍（紅相）都偏向紅色。細法國紺青比其他顏色稍微深一點。

冷黃

檸檬黃、銘黃檸檬、溫莎檸檬、深檸檬黃、淡銘黃、溫莎黃和黎明黃全屬於冷黃色，偏向綠色調。

冷紅

暗紅、深茜草紅、耐久暗紅、耐久胭脂紅和胭脂紅都是偏向藍色調的冷紅。

冷藍

冷藍是帶綠色調的藍色，譬如菁藍、普魯士藍和溫莎藍（綠相）。本書裡使用普魯士藍作為冷藍色代表，但是依照不同的主題，你可能也會發現更適合的冷藍。另外普魯士藍的色料很深，少量使用即可。

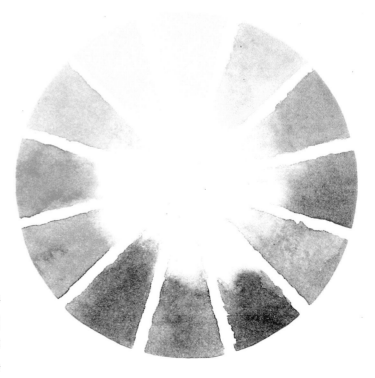

暖色盤（上）和冷色盤（下）。

二次色

二次色有橘色、紫色和綠色。

透過混合兩個原色，我們可以創造出二次色。紅色和黃色能混出橘色，紅色和藍色能混出紫色，藍色和黃色能混出綠色。二次色的混色結果變化很多，端看你是混合暖原色＋暖原色、暖原色＋冷原色或冷原色＋冷原色而定。

混合二次色

先將暖紅（譬如朱紅）和暖黃（譬如印度黃）混在一起，再用同樣的暖紅混合冷黃（譬如檸檬黃），用這些顏色在一張水彩紙上畫出小色塊。同樣的步驟，先拿冷紅混合暖黃，再拿冷紅混合冷黃。最後，先用暖藍再用冷藍，分別混合暖紅、冷紅、暖黃、冷黃。你的水彩紙上最後會有一片鮮豔又有趣的色塊。

粉紅、紫色、紫羅蘭色

只要用色盤上的兩種黃色、兩種紅色和兩種藍色，幾乎就能混出所有的顏色，但有時你還需要幾個其他顏色——譬如畫倒掛金鐘和艷麗的天竺葵時。耐久玫瑰紅和螢光玫瑰紅這種現成的顏色具有幾近螢光的色彩，如果你需要鮮豔的紫羅蘭色，市面上也有很棒的紫色、鮮紫色和紫羅蘭色可供選擇，譬如耀眼紫、耐久紅紫、耐久藍紫、溫莎紫和淡紫。

綠色

想混出綠色，首先拿出暖藍和冷藍，分別混合暖黃和冷黃。一個色彩精簡的色盤便足以令你調出幾乎所有的綠色，但你也許還想買現成的綠色。樹綠是很常用的綠色，而且能夠加入其他顏色增加變化。

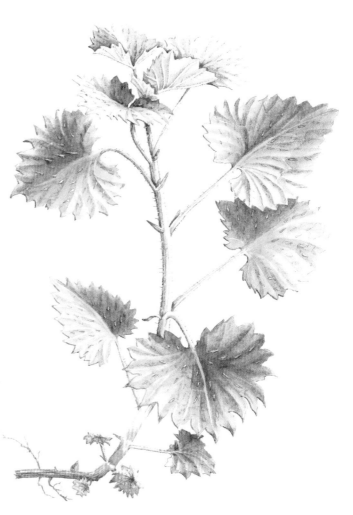

你會需要用黃綠色來表現異株蕁麻（*Urtica dioica*）在春天的新生枝枒。纖細的毫毛可以最後在用白色顏料加上或用筆刀挑除。

三次色

用原色混合二次色便能得到三次色。下方色塊 A 裡（中間列）分別是黃、紅、藍三原色，兩邊是與它們最接近的三次色——譬如黃原色加一點藍色，就得到黃綠三次色；黃原色加一點紅色就是橘黃三次色，以此類推。

　　方塊 B 裡（中間列）是橘、綠、紫二次色。兩邊是與它們最接近的三次色，經由混合二次色和相關的原色而成——譬如橘二次色加上紅原色就是橘紅三次色。

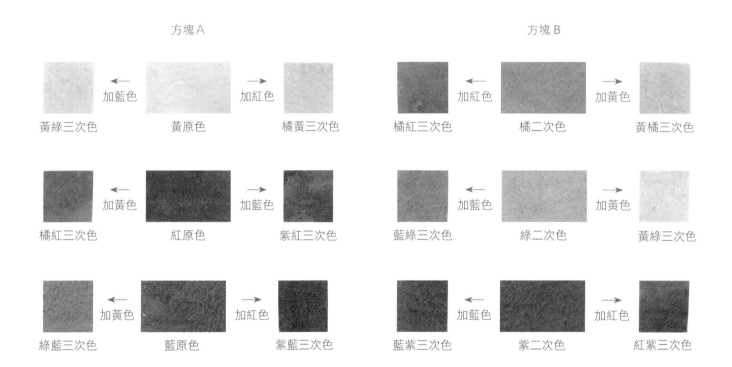

方塊 A　　　　　　　　　　　　　　　　　　　　方塊 B

加藍色 ← 　 → 加紅色　　　　　　　　加紅色 ← 　 → 加黃色

黃綠三次色　　黃原色　　橘黃三次色　　　　橘紅三次色　　橘二次色　　黃橘三次色

加黃色 ← 　 → 加藍色　　　　　　　　加藍色 ← 　 → 加黃色

橘紅三次色　　紅原色　　紫紅三次色　　　　藍綠三次色　　綠二次色　　黃綠三次色

加黃色 ← 　 → 加紅色　　　　　　　　加藍色 ← 　 → 加紅色

綠藍三次色　　藍原色　　紫藍三次色　　　　藍紫三次色　　紫二次色　　紅紫三次色

互補色

互補色是指色盤上相對的兩個顏色。最明顯的就是紅／綠，藍／橘，黃／紫。混合之後，互補色可以創造出黑色或灰色，因此互補色混和通常用來畫陰影。

混合屬於你的顏色

每個人都喜歡買新的顏色，但是對於本書裡的練習來說，你不需要購買很多顏料。我們在前面提過，除了幾個例外（原色、粉紅色和紫羅蘭色），日光下可見的顏色都可以從第 27 和 28 頁裡提到的有限幾個顏料調製而成。

練習：混合你要的顏色

用暖原色和冷原色做幾個小實驗。試著混出常春藤葉片（右圖）和蕈菇（下圖）上的褐色、棕褐色、綠色和灰色。你可以用暖藍、冷藍和冷黃找到正確的綠色。如果你調出來的綠色太鮮豔，就加一點紅色降低彩度。養成做調色紀錄的習慣，包括用到的顏色和份量。

這兩片常春藤葉上的顏色，只使用兩種黃色、兩種紅色和兩種藍色就能調出來。

黑色、灰色和褐色

只要用藍色、紅色和黃色，就能輕鬆調出中性黑色。如果你一次調出的份量夠多，風乾之後就能用很久，經過稀釋後就能得到深淺不同的美麗灰色調。自己調色的好處在於你可以親手調出大自然中許多不同的黑色。

　　至於褐色，你可以用橘色（黃色加紅色）加一點點藍色。灰色則先用所有的原色調成黑色，再加適量的水稀釋。

柔和的褐色、棕褐色和灰色都是「啞色」（muted colour），它是一個原色和其他色系的二次色調和出來的，囊括了所有的三原色。

進一步掌握調色技巧

在以下的圖表中，第一列是市面現成有的顏色，第二列則是示範如何用分量不同的暖原色和冷原色調出第一列的顏色，第三和第四列顯示進一步變化第二列顏色。舉例來說，岱赭可以變得更紅或更藍，生褐可以變得更綠或更橘。每一個範例右邊的方塊是顏色被加水稀釋後得到的色彩。

市售色	用原色混出的 同樣顏色	第二列顏色 再加其他顏色	第二列顏色 再加其他顏色
派恩灰	紺青、普魯士藍、 少許暗紅和檸檬黃	加入印度黃和 普魯士藍	加入暗紅
花青	暗紅、檸檬黃 和紺青	加入印度黃和 檸檬黃	加入暗紅
烏賊褐	印度黃、檸檬黃、 暗紅和紺青	加入檸檬黃	加入暗紅、 朱紅和印度黃
黑	所有六種冷暖原色	加入暗紅	加入普魯士藍
橄欖綠	印度黃、紺青、 暗猩紅或朱紅	加入檸檬黃和 暗猩紅或朱紅	加入朱紅或 暗猩紅

市售色	用原色混出的 同樣顏色	第二列顏色 再加其他顏色	第二列顏色 再加其他顏色
樹綠	普魯士藍、檸檬黃、 印度黃和少許紺青	加入檸檬黃和印度黃	加入印度黃和 少許朱紅
土綠	紺青、少許普魯士藍、 檸檬黃和暗紅	加入檸檬黃	加入紺青
鈷綠	普魯士藍和 少許溫莎檸檬	加入暗紅	加入檸檬黃
岱赭	朱紅、暗紅、 印度黃和少許紺青	加入暗紅和紺青	加入少許暗紅和 更多紺青
生褐	印度黃、暗紅、 紺青和普魯士藍	加入普魯士藍	加入朱紅
金土	印度黃、檸檬黃、 少許朱紅	加入朱紅	加入暗紅
凡戴克棕	印度黃、檸檬黃、 紺青、普魯士藍和暗紅	加入普魯士藍	加入暗紅

練習：配出市售顏料的顏色

在書中的練習裡有時列出來的顏料會包括市售顏料，然而大部分所有的顏色都能從前面講解的三對原色調出來。

以下的圖表列出了我們並未建議你購買的顏色。這些顏色其實只需要照著簡單的指示，同時參考廠商提供的色樣便能調出來。很快地你就能調出本章裡所有的顏色——以及其他更多顏色。

蔚藍：彩度較低的溫莎藍（綠相），混入些許紺青。

安特衛普藍：介於溫莎藍（綠相）和普魯士藍。

鈷藍：彩度較低的紺青。

鎘橙：鎘紅和深鎘黃的混合。

鉍黃：檸檬黃和少許白色。

氧化鉻：紺青、印度黃和少許檸檬黃。

苯基綠：紺青、少許檸檬黃和暗紅。

耐久淡紫：暗紅加上少許紺青和溫莎藍（綠相）。

生褐：檸檬黃、暗紅和少許紺青。

土黃：印度黃、檸檬黃、少許暗猩紅和一丁點紺青。

酞菁金：印度黃、少許檸檬黃和紺青

那不勒斯黃：印度黃、少許檸檬黃、紺青和中國白或耐久白廣告顏料（那布勒斯黃是非常不透明的顏色）

二奈嵌苯紫：暗紅、少許印度黃和紺青。

棕土：印度黃加上少許紺青、檸檬黃和暗猩紅。

熟褐：印度黃、檸檬黃、暗紅和紺青。

生赭：印度黃、檸檬黃、暗紅和少許紺青。

練習：黃菖浦（*Iris pseudacorus*）

這個範例能充分練習只用三個顏色（印度黃、法國紺青和溫莎紫）完成這株細緻的菖浦。

步驟 1

印度黃經過稀釋之後，會成為漂亮的乳白色。用稀釋的印度黃，加上少許法國紺青和溫莎紫降低彩度後，替整朵花渲染一層。然後在不同的部位點上第二層黃色，並與底色融合。

步驟 2

將三種顏色等量混合成灰色，畫上之後與前一層的顏色融合。三種顏色再用不同比例混合成幾個新色，有的紫一些、有的黃一些，用來畫花瓣上的紋路，紋路紫一點的就用紫色混和顏料，黃色紋路便用黃色混和顏料。

步驟 3

用法國紺青和印度黃調出莖的綠色，在同樣的綠色混合顏料裡加入一點溫莎紫作為陰影色。

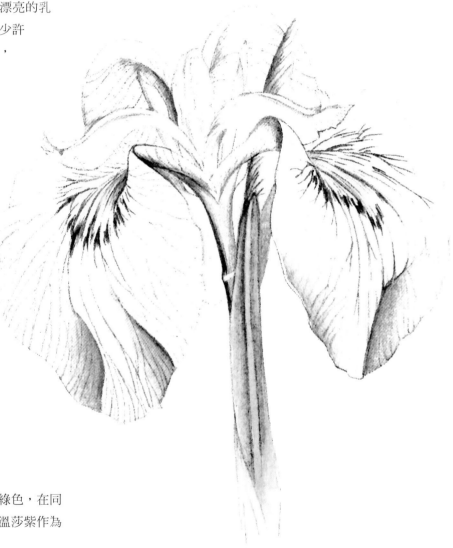

這一株奶黃色的黃菖浦只用了兩種顏色——黃色和紫色——再加上兩色混和而成的互補灰色。除此之外，還必須使用少許藍色來調出莖的綠色。

練習：玫瑰（*Rosa rugosa*）

主題顏色鮮豔時，必須疊上好幾層顏色才能達到想要的深度，但是切記一定要等前一層完全乾了之後再疊下一層顏色。

玫瑰果

步驟 1

畫玫瑰果外形（參見第 49 頁），接著複製到水彩紙上，並且保持鉛筆線條輕細。

步驟 2

用稀釋的印度黃渲染一層底色。花萼顏色的混合方法是用紅、黃兩原色（＝橘色）加上一點藍色，加水稀釋。強反光的部分要留白。記得務必要等第一層顏色乾了之後再上之後的顏色。

步驟 3

在最初的黃色底色上加兩層稀釋的暗猩紅色，記得在第一層顏色乾透之後再上下一層。強反光部分保持留白。再上兩層稀釋暗猩紅色。莖和花萼也要使用正確的顏色加深。

步驟 4

用暗紅和紺青在果實左面點畫，增加色調變化和立體感。你也可以用紺青和溫莎紫點畫，進一步強調陰影。最後順著強反光邊緣，讓明顯的邊界變得柔和。

葉片

步驟 1

用紺青、普魯士藍和印度黃混合成綠色，以乾紙著色法渲染整片葉子。

步驟 2

底色乾了之後，在葉脈的陰影側加上更深的顏料，用沾濕的畫筆讓邊緣和底色融合。

步驟 3

至於比較細小的葉脈，用深綠色畫線，只柔化線條一側。以同樣的手法處理主脈。觀察葉片重疊處的陰影，用深色畫出來，同樣也要柔化邊緣。

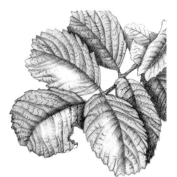

步驟 4

弱反光可以在整幅畫快畫好時，或是第一層渲染乾了之後，將清水滴在弱反光的部分，以廚房紙巾壓掉顏色（參見第 23 頁）。

步驟 5

完成花萼：用綠色和少許紅色疊出夠深的顏色，並且調整色調。在畫中央陰影最深部分時要小心——你會需要用到筆梢夠尖的細畫筆。

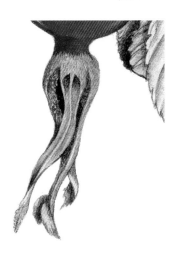

練習：櫻桃（*Prunus avium*）

這個練習中畫了三種不同的櫻桃：艷紅轉成深棕紅、藍黑色和乳黃色帶緋紅斑點。
記得要在每個步驟中留白強反光區域。

外形和梗

步驟 1

畫好櫻桃，用輕細的線條轉描到水彩紙上。櫻桃梗互相交叉的地方要用流暢的線條畫出來。確定光源來自同一個方向。

步驟 2

從莖開始畫起，避免因為一時不慎，被其他顏色蓋過。先用兩種黃原色和兩種藍原色，調出淡淡的中等調性綠色畫在莖上。在綠色混合顏料裡加入一點暗紅降低彩度，並慢慢加深莖的顏色，離光源越遠的部位顏色越深。最後，在陰影面邊緣加上更深的暗紅，用沾濕的畫筆融合邊線。

步驟 3

強反光區域一不小心就會被蓋過，因此最好遠遠避開這些區域，留下足夠的空白紙面。每上完一層顏色後，一等顏料乾透，就用沾濕的畫筆柔化明顯的邊線。

紅櫻桃

步驟 1

用冷、暖兩種黃原色加上一點點暗猩紅配出橘黃色，然後以乾紙著色法渲染淡淡的一層底色。另一個方法是用濕中濕渲染法，先將黃色渲染在紙上，再加入一點紅色，讓兩個顏色在紙上融合為橘色。

步驟 2

在櫻桃上加上一層暗猩紅，不要平塗整顆櫻桃，而是用濕筆將紅色點染在橘色上。

步驟 3

再加上幾層暗猩紅，記得要等前一層完全乾了之後再上下一層。你也可以在紅色上加一層淡淡的黃色顏料，如此將能讓紅色和橘色更加活潑。至於陰暗面，用一點紺青調和暗紅點畫在陰影處。

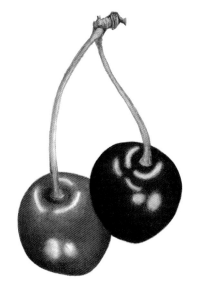
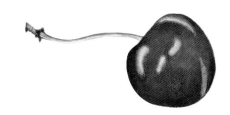

黑櫻桃

步驟 1

首先用淡綠色渲染整顆櫻桃。用兩種黃原色、兩種藍原色和一點點普魯士藍調出松樹的綠色。

步驟 2

底色乾了之後，在綠底色上塗一層溫莎紫和暗紅混合成的顏料。乾透後再重複一次，讓顏色和底色融合在一起。重複這個步驟直到整體顏色有如黑桑葚。

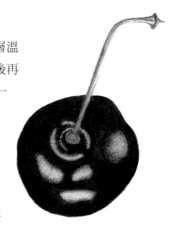

步驟 3

用點畫法加上更多層顏色。想調出帶著藍色調的紫黑色，你可以在櫻桃陰影面點畫少許紺青。

步驟 4

櫻桃顏色最深的區域可以用普魯士藍點畫在深藍黑底色加強。

黃櫻桃

步驟 1

混合印度黃和檸檬黃，在櫻桃上淡淡地渲染一遍。重複同樣的步驟，直到櫻桃呈現淺奶油黃色。

步驟 2

在黃色混和顏料裡加入一點暗紅，形成中等深淺的黃橘色，參照實際的櫻桃，在表面點染上色塊。用微濕的畫筆柔和色塊邊線。

步驟 3

使用同樣的顏色重複渲染幾層加深顏色，用微濕的畫筆幫助顏色融合。

步驟 4

稍微再點畫一些暗紅。櫻桃彼此緊鄰的本影部分可以用印度黃、暗紅和少許紺青的混合色點畫上去。結果應該是帶點焦糖色的橘紅和櫻桃顏色較淺的部分形成對比。至於陰影部分，用暗紅加深並與前一層融合。重複這個步驟直到呈現想要的顏色深度。

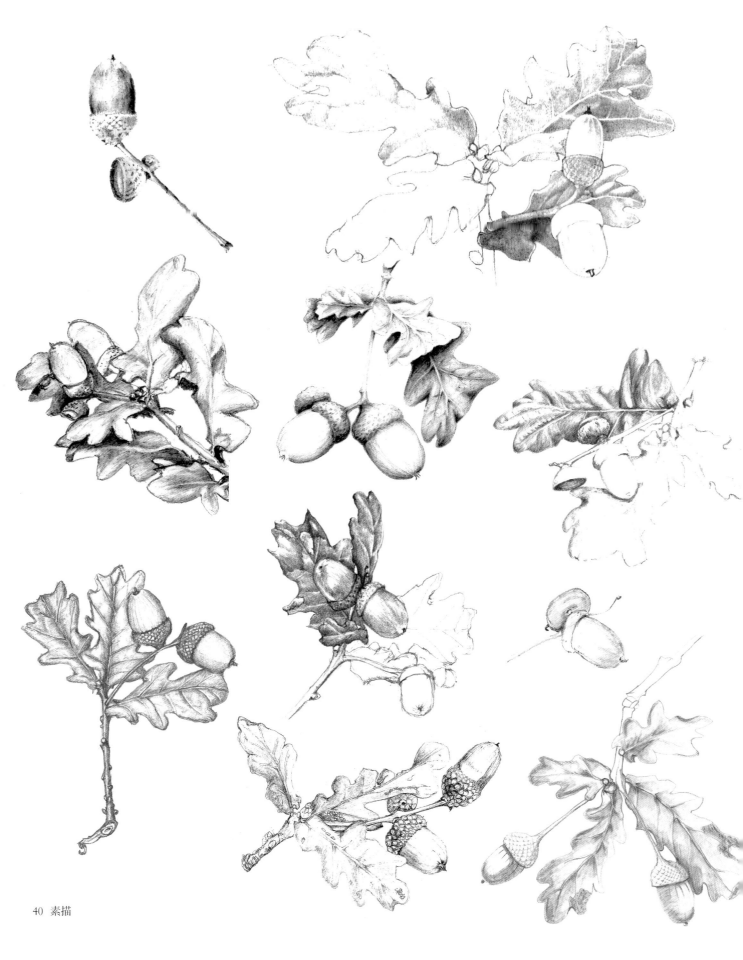

素描

素描是最誠實的藝術。你完全沒有辦法做弊——不是好就是壞。

薩爾瓦多・達利（Salvador Dali）

配合不同原因，素描也有不同畫法。在這一章裡，我們會解說經過準確測量主題的素描方法，以及如何在平面上表現出立體感。

「準確」、「清楚」是植物畫家的最高指標，無論是以顏料繪製或是鉛筆素描，畫中的植物種類必須令人一目了然。因此，必須表現的特徵務必得清楚正確地表現出來。

在畫畫的時候，線條和色調是兩個主要技巧。線條勾勒出主題的內部與外形，色調負責以亮面和陰影描繪主題的形狀，讓主題產生立體感。

無方向性的陰影上色

用無固定方向的上色方法，給主題帶來立體感。這個方法類似水彩上色，能夠創造出細緻的深淺色調變化，不會留下明顯的鉛筆線條。你會發現使用密集的圓圈狀，有如打磨動作的畫法，是達到這個效果最好的方法。

右邊的圖例顯示三種不同以鉛筆畫出色調的技巧——線交叉、點交叉和無方向性上色。前面兩種並不太適合植物畫使用，因為它們有可能令質感光滑的主題看起來富有紋路。

在右上方的莖、梗（管子）圖示中，圖1、2和4的外形被線條具體勾勒出來，但圖3是以色調表現外形線條，使主題看來更立體、更有體積感。明顯的外形線會令主題看起來扁平，削弱立體效果。

下方的長條是示範只用一枝2B鉛筆（左）或2H鉛筆（右）就能表現出來的色調變化。試著使用無方向性上色法畫畫看，調整下筆力道，在紙上畫出從最淺到最深的顏色變化。畫深色的時候不需要用力壓，以免造成紙面凹凸不平。

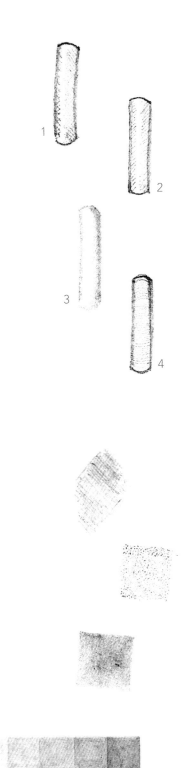

1

2

3

4

2B

2H

用無方向性上色來創造色調變化

觀察上面的蘋果範例,在第一個圖中,無方向性的筆觸就能夠創造由淺、中等到最深的色調變化。光源造成的色調對比,在這個例子中一覽無遺。

第二顆蘋果的輪廓線還沒融入亮暗面色調裡,你可以看見物體顯得扁平。以正確手法繪製的物體上,無方向性的色調變化應該從深到淺無縫隙地融合。

第三顆蘋果顯示表皮的斑紋是隨著形體變化的(參見第77頁的紋路和質感)。注意斑紋的顏色深淺隨著離光源的遠近而變化。

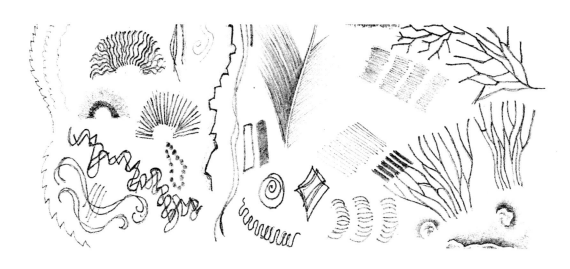

開始畫畫

如果你是畫畫新手,也許會有點不習慣,你可以試著用鉛筆畫一些在植物上看見的不同紋路和線條幫助你放鬆,而這些紋路是柔軟、粗糙、淺的、深的、彎曲的、筆直的、鋒利的或尖銳的?試著找出最適合每個主題的表現圖案,因為這些圖案能點出某個植物、花朵、莖或是葉片的特徵。

花點時間研究你的主題,看看它的基本輪廓、比例和形體。它的葉片邊緣是平滑還是鋸齒狀的?花瓣有沒有像蠟的表面質感還是像面紙?葉片是怎麼和莖連結的?葉脈分布型態如何?根是纖細還是粗壯?下一步就是將這些觀察結果視覺化。

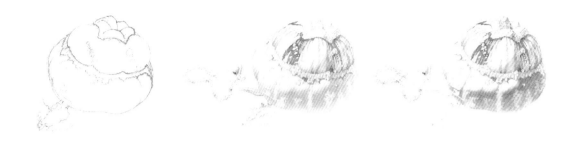

圖畫和手繪本

上圖是第93頁的南瓜色調練習。最左邊的圖畫出外形和簡單的細節,第二張圖開始加上色調,最右邊則是完成圖。

強烈建議你用素描本保留基本或是比較細部的繪圖,來讓自己熟悉不同的主題,同時發掘用畫筆表現它們的最佳方式。你也可以在紙上試畫不同的構圖,決定你最喜歡那一個。

下方的手繪本記錄的是尼爾森立金花(*Lachenalia aloides* 'Nelsonii'),大部分是以鉛筆完成,但也包括了完整的顏色紀錄,如左下角的色塊標示能作為正式水彩畫的參考,葉片和莖旁也標示了該部位的綠色。如果你只能依賴文字紀錄,那麼詳細的文字描述就益形重要,尤其是當你正式下筆之前,樣本就有可能凋萎或死亡。

將植物放大是一個了解植物結構的好方法,譬如圖中的吊鐘形花朵放大了1.5倍、子房放大了8倍,其他部分各放大6倍和4倍。

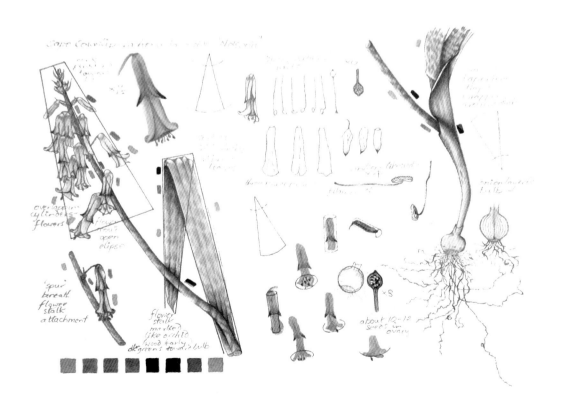

鞏固結構的基礎形狀

自然萬物的基礎結構是奠基在基本輪廓和形體上的，除了平面的圓形和橢圓形，你也會發現立體的圓錐、圓柱、管狀、碗型以及半球體。先畫出這些形狀，然後用非方向性筆法加上深淺色調，如下面的例子。圖中所有的點狀線標示出一個面和另一個面的關係，也就是面和面的交接線。

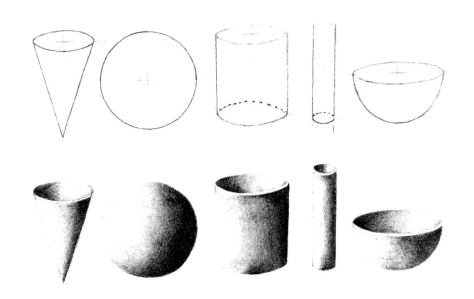

毛地黃：圓錐、橢圓形和半球體

毛地黃的花朵是簡單的圓錐狀，花萼是半球體。仔細觀察，隨著每一朵花不同的透視角度，圓錐和橢圓的形狀也會改變。在花朵中央畫中心線，能幫助確定生長角度，以及花朵和莖之間的連結關係。

南瓜：球形和圓柱

下面的圖例有兩種不同的視角，透視方向會影響表面紋路的走向，以及南瓜柄和南瓜之間的關聯。在最原始的草圖中，南瓜柄僅以簡單的圓柱狀表示。

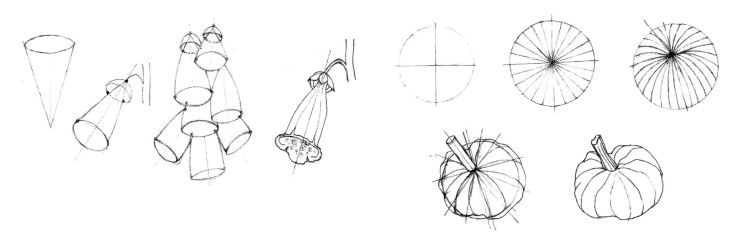

雛菊：圓形和橢圓形

雛菊的完成圖是從一連串的圓形和橢圓形演變而來的。內外圓圈的角度中心線全通過同一個中心點。關鍵舌狀花位在淡鉛筆線畫成的等分線上，然後慢慢用舌狀花補滿外圓圈，保持一致的角度線。有些舌狀花會呈現透視收縮的效果。

水仙：圓柱、圓形和橢圓形

新手畫家通常對水仙花卻步，因為畫水仙花必須處理許多透視收縮現象。圖例中的上排顯示圓柱經過四個步驟，演變到尾端有波浪摺邊的喇叭型副冠。

下排的例子是副冠的不同視角，要注意的是副冠長度會因為透視收縮現象改變。試著自己畫畫看，用同樣的構成方法，檢查與副冠相連的花瓣長度。不要延長因為透視而收縮的結構，並且觀察花朵與其他部位之間的關聯。

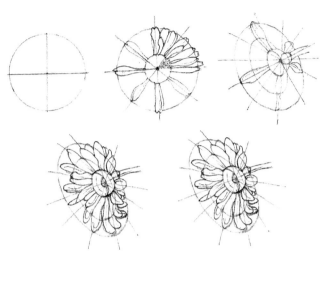

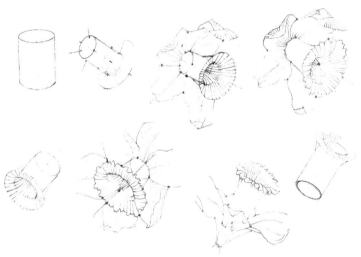

樹枝：管狀

使用簡單的管狀，就能畫出樹枝、樹幹和許多種不同的莖梗，下方圖例示範了從管狀外形演變到樹枝的過程。樹枝上可以看到許多環狀結構線，能夠幫助你確定樹枝的外形，這些環形紋路在樹枝和梗上很常見。你也要留意管子的中心線標示出了傾斜角度和走向，以及分支處的方向變化。

鬱金香：碗和半球體

鬱金香的花朵像一個杯子，基座是半球體形狀，就像毛地黃的花萼。下圖是從基本的半球體或杯子狀演變成花朵的過程，彼此交叉的角度線能幫助確認花瓣和植物坐落的位置。

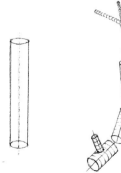
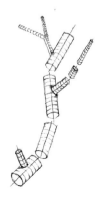
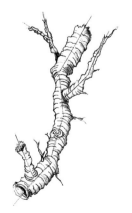

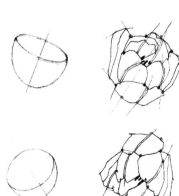
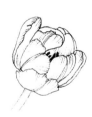

透視收縮

用透視收縮原理畫葉片和花瓣具有相當挑戰性。葉子主脈會先消失在視線裡，然後再度出現——以下圖例中的紅線標示出葉脈在視線之外的走向。

　　試著畫出下面的練習，幫助你理解隱藏形狀的真面目。你也可以用投影片剪出一枚葉子或花瓣的形狀，用油性麥克筆畫出葉子或花瓣的輪廓、主脈和幾條支脈，接著將投影片朝各種方向彎曲，你會很清楚地看到葉片扭轉時被遮住的葉脈走向。用迴紋針、釘書針或是膠帶將扭轉的葉片固定住，方便你畫下葉片的各種形態。假若在畫畫時，不確定主脈和支脈的確切走向，這個方法肯定能給你非常明確的解答。

練習：使用鉛筆

有時候用鉛筆能有效表現出葉片等主題的細節。依據想要的色調深淺，選用介於 2H 和 2B 之間的鉛筆。這個練習的主題是玫瑰。

步驟 1

畫出葉片的主莖。

步驟 2

一片一片依序加上葉子，每一片都有自己的色調陰影變化。在加上葉片的同時，也要考慮整幅畫的構圖。

練習：結構式繪圖

步驟 1

以毛地黃（右圖）為例，再參考第 44 頁的練習，先畫出每一朵鐘型花朵的基本形狀，要特別注意花朵的垂吊角度。每一朵花的基本形狀都是管狀或圓柱狀，中心線必須從細小的花梗穿過花朵的開口中心。花萼基本上是橢圓形，也同樣必須對齊中心線。

步驟 2

一旦確定基本形狀之後，在一、兩朵花上加上細節，讓自己熟悉它們的形態。

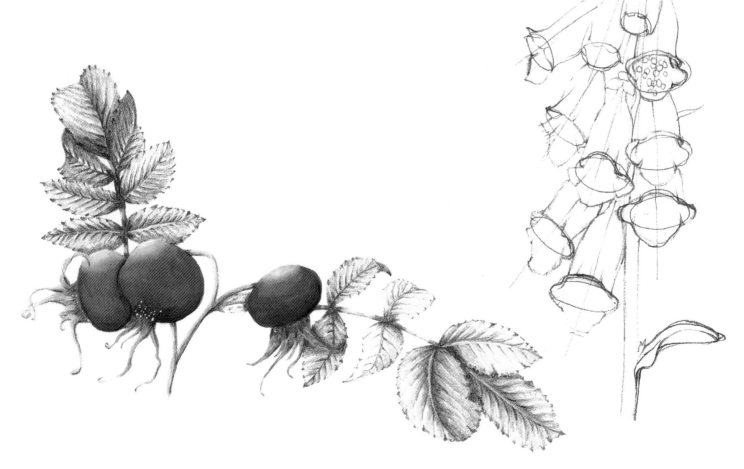

練習：橡樹（*Quercus robur*）枝葉的結構式繪圖

第 70 ～ 71 頁有詳細的水彩畫法解說。

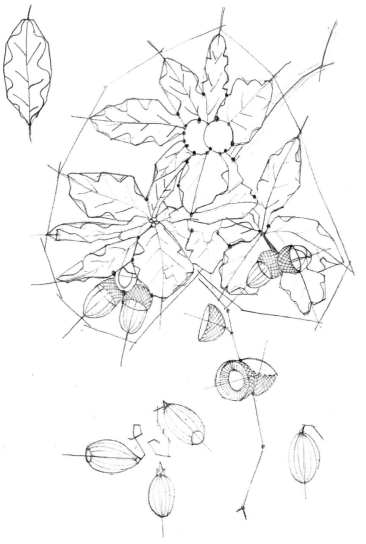

步驟 1

觀察一下整體結構，用鉛筆輕輕界定出大外框。用淡鉛筆線條標出所有的角度、外形、生長方向、圓形和橢圓形（果實和殼斗），以確定正確的位置。

步驟 2

藉由鉛筆點出元素之間的關聯，標示它們彼此之間交會或緊貼的地方。譬如葉片基部和蟲癭接觸的點；葉片或葉柄在何處改變方向；一個基準點到另一個基準點之間的距離。

步驟 3

一旦各個元素的結構看起來都很正確，就可以開始修正基本形狀。在直線外框內，用曲線畫出橡樹枝葉的形狀，並且保持每一個元素的形態特徵。

步驟 4

慢慢將整幅畫的細節畫的更具體後，轉描到水彩紙上，但是不需要描基本的形狀和結構線——它們已經發揮了奠定基礎的作用。

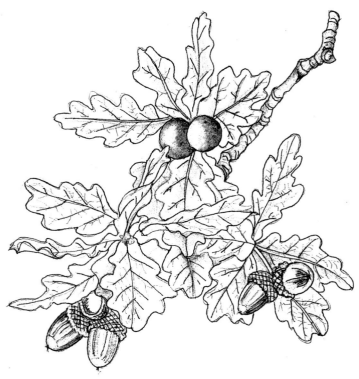

練習：玫瑰枝葉組合

有時面對一個新主題一時之間會不知從何畫起。如果你能將主題分解成幾個比較短的步驟，就會變得容易多了。這裡的例子是一枝玫瑰，夏末時會結出色彩豔麗的果實，但其實「分解」手法適用於任何一種植物主題。（參見第 36 ～ 37 頁的玫瑰水彩上色練習。）

在畫整枝樣本之前，先畫幾個不同組成元素的小圖：花、葉（包括葉片背面）、果實（記錄萼片的角度）和莖（也許並不完全筆直）。

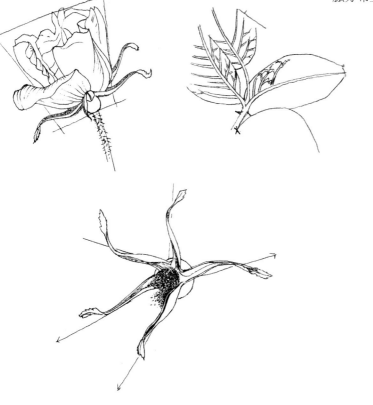

步驟 1

用一枝 HB 鉛筆和便宜的素描紙，用正確的線條先畫出果實和葉片，決定整體尺寸（盡量保持實際尺寸）。觀察基本形狀，還有每個組成元素的長度和寬度。檢查一下莖的角度、葉片主脈，以及任何產生透視收縮現象的細節。觀察葉片邊緣和葉脈分布型態。

步驟 2

將線圖轉描到水彩紙或西卡紙上。觀察主題的整體色調變化，然後在原始線稿上用無方向性筆法畫下來（參考第 41 頁）。務必盡可能清楚辨認和確實記錄下所有的色調，因為色調變化能決定成品的立體質感。由淺至深的色調變化應該要很流暢。

步驟 3

加深色調，用明顯的立體感表現出主題植物的特色。

使用沾水筆和顏料

使用沾水筆和顏料能讓畫圖有效率，以這兩樣媒材完成的畫常見於科學期刊、植物論文等出版物。如果你對色彩缺乏信心，沾水筆和顏料通常能讓你畫出賞心悅目的圖。

　　沾水筆有不同的筆頭和粗細，你可以試著畫畫看找出最喜歡的規格，或是依照色調或線條需要選擇適合的筆頭。想要表現不同的深淺色調時，你可以用點畫或是用細筆尖畫出交叉線條表現亮面，粗筆尖畫交叉線條表現陰影面。墨水通常也有不同的顏色可供選擇。

　　至於和水彩結合的時候，先在便宜的紙上畫下所有的細部練習，然後以淡淡的2H鉛筆線條轉描到品質較好的西卡紙或水彩紙上，接著仔細用你喜歡的沾水筆將所有的線條描一遍。等乾了之後，擦掉所有的鉛筆線條，最後再用簡單的顏色渲染，就像下面的例子。

要畫出不同的色調，你可以用細筆頭在亮面點畫，反之，粗筆頭點畫用來表現較暗的面。

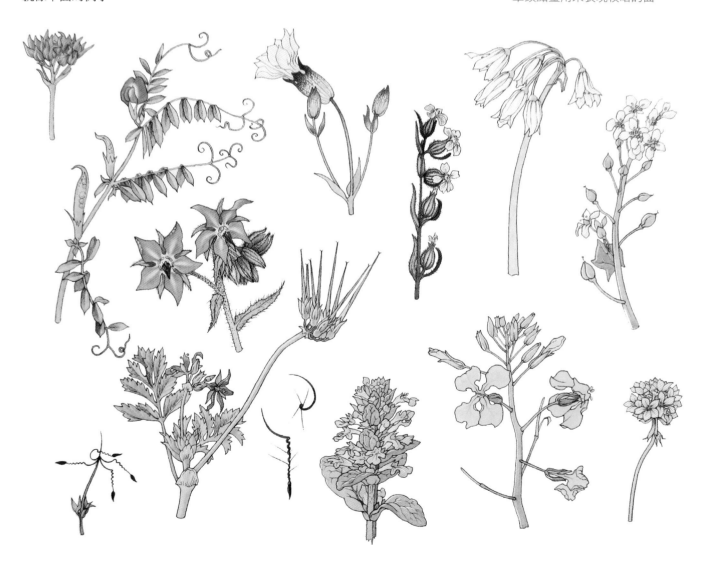

練習：西瓜（*Citrullus lanatus var. lanatus*）

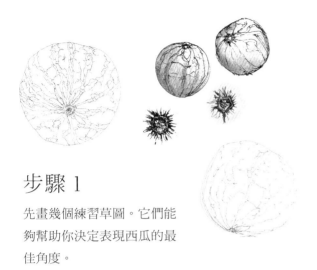

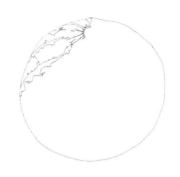

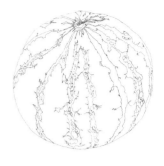

步驟 1

先畫幾個練習草圖。它們能夠幫助你決定表現西瓜的最佳角度。

步驟 2

用一枝鉛筆盡量準確地畫出基本草稿，並描繪出表皮的紋路。

步驟 3

繼續用鉛筆畫出表皮上所有的紋路，直到你認為已經畫下全部的細節。再確認一次所有的紋路走向都正確，步驟 1 的草圖能夠幫你確認。

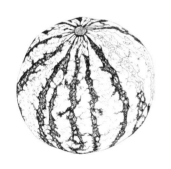

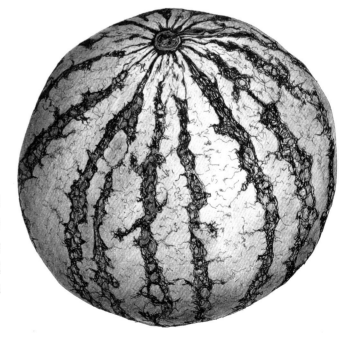

步驟 4

用沾水筆加強所有紋路的色調，仔細觀察色調變化。

步驟 5

用粗一點的沾水筆頭畫質感和紋路。你可以在最後用鉛筆加上整體色調、光源和陰影，讓你的西瓜更有立體感（參考第 84～85 頁的水彩版本）。

基礎植物學

美只是副產品……花園的主產品是性和死亡。

山姆‧勒維林（Sam Llewellyn），《海洋花園》（*The Sea Garden*）

植物繪畫的目的在於辨識植物，在攝影出現之前，植物學家必須藉由圖畫來描述以及辨識植物。時至今日，部分科學家仍然偏好以線圖或彩色繪圖作為輔助工具，因為相片無法提供全觀性的視覺資訊。

即使不知道如何稱呼不同的植物部位，你也還是能成為技巧純熟的植物畫家。但是如果你不曉得基本的植物資訊，便很有可能造成誤解，尤其是在畫珍稀的異國植物時，不僅得用眼睛看和仔細觀察，了解植物名字也同樣重要。

植物學知識能夠幫助你認識一株植物，並且辨認出必須以畫筆表現出來的重要特徵。同時，知道樣本植株的基礎型態也很重要，尤其是如果你的圖具有科學性目的。每一棵植物長得都不一樣，特別是生長在不同地方的同一種植物，更有可能有差異。因此找到能夠代表該種植物的完美樣本益形重要，沒有必要花時間畫一株形體、顏色不正確，甚至是變形的植物，除非這就是你想傳達的訊息。

如果你能拿到第二株樣本，別遲疑，將它分解開來，研究組成構造彼此之間的關係。你對這株植物的了解，將會反應在你的畫裡。

植物學知識能幫助你認識一株植物，並且辨認出必須以畫筆表現出來的重要特徵。表現植物的生長習性是很重要的，譬如前一頁的吊燈花（*Ceropegia sandersonii*）。

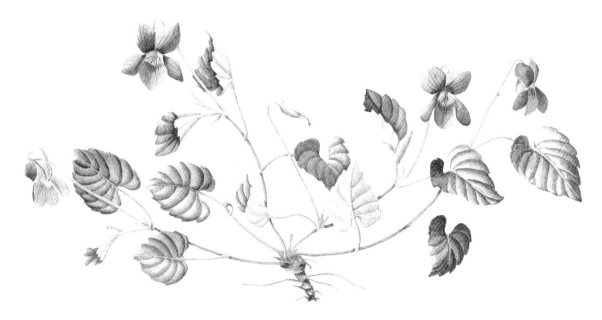

花序

植物的花朵頭部通稱為花序。仔細看看位在莖梗頂端的花是如何排列的，有些花序上的花朵排列方式非常複雜，畫起來是一大挑戰。

花萼和花瓣

小心將花剖成兩半或輕輕撕開，你可以看到花萼和花瓣形成花被，保護其中的性器官，外圈是由萼片組成的花萼，內圈則是輪生花瓣。藉由昆蟲和鳥類授粉的花朵通常它們的花瓣，甚至是花萼顏色都很鮮豔，這能幫助花朵吸引傳播花粉的動物。

繁殖器官

雄性器官是雄蕊，由花絲及頂端製造花粉的花藥組成。有時候雄蕊會和花瓣一體成形或並排生長。

雌性器官是由一個或多個合生至離生的心皮組成，概分為子房、花柱和柱頭等部位。柱頭負責從授粉者接收花粉，而每個子房裡都有一個或多個胚珠，在受精之後會長成種子。

大多植物產生兩性花，即一朵花中同時具有雄和雌性器官，譬如祕魯水仙（*Alstroemeria*），部分種類則是分別長出雄性和雌性花朵——節瓜（*Cucurbita pepo*）就是一個例子。許多花朵都有異花授粉機制，譬如雄性和雌性器官成熟期略有差異，以避免自花授粉，而授粉者便會在訪花時傳播花粉。因此在畫花藥和雄蕊的時候，可能會發現它們的位置改變了。

這幅鐵線蓮剖面圖清楚地表現了雄性和雌性繁殖器官。

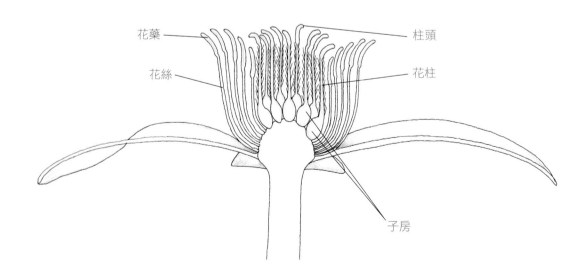

花藥　　　　　　　　　　　　　　　　柱頭

花絲　　　　　　　　　　　　　　　　花柱

子房

葉片

葉片的主要功能是為植物製造養分，它們有很多種形狀和尺寸，下圖標示出葉片及相鄰構造的名稱。葉片通常包含可明顯區分的葉身和葉柄。

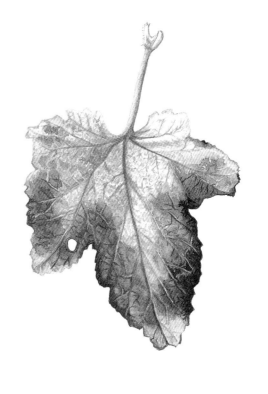

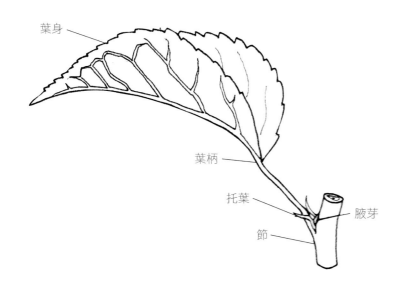

用鉛筆拓印葉片是幫助你認識形狀和葉脈走向的好方法，你也可以用黑白影印葉片，作為畫線圖時的參考。

認識手上的葉片

在你開始下筆畫之前，必須先觀察許多要點。研究任何一片葉子，回答以下的問題：

- 這是哪種類型的葉子？單葉還是複葉？
- 葉片在莖上的排列方式如何──對生、互生或輪生？
- 基生葉和莖生葉同時存在嗎？很多植物的葉片形態，會根據它們在莖上生長的位置而有明顯的差異，譬如靠近花朵的苞片也是一種特化的葉片。
- 葉片和莖的連接點有沒有明顯的腋芽？
- 葉片最寬的部分在哪裡──在中段上方還是下方？最好測量一下正確的比例，此外還要留意任何彎曲或折起的部分，確定你畫出正確的葉基和葉尖。
- 葉緣是何種形狀，質感又如何？你必須準確畫出葉緣形態和葉片質感。也許你需要一支放大鏡，觀察毫毛、細刺或針，也可以將葉子的一小部分放大畫出來。

圓形　　　　方形　　　　三角形　　　　扁平　　　　帶楞　　　　有細毛

莖和樹枝

莖的主要作用是支撐葉片和花朵。找一根莖來仔細研究，記下它的橫切面是圓形、方形、三角形或其他形狀，還有表面是否有細毛或楞。通常在畫裡也會用底端橫切面來表現莖的形狀。

一般來說，越靠近植物頂端的莖會越細，但是在葉片生長點（節）旁的莖會比較粗。

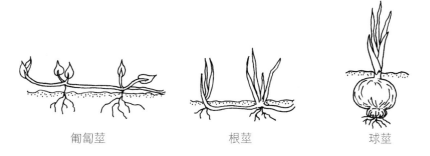

匍匐莖　　　　　　　根莖　　　　　　　球莖

有些莖用於支撐尖端的新生枝枒，譬如下圖中的吊蘭（*Chlorophytum comosum*）。吊蘭走莖的末端會長出不定芽，因重量而接觸到土面，然後發根成為一棵新植株。

某些植物會產生變態莖，具有特化的功用，譬如根莖和球莖能幫助植物度過休眠期，有些則是為了擴展族群，譬如匍匐莖（或稱走莖）。建議盡可能地收集許多莖的樣本，把它們全畫下來，並以文字輔助記錄。

七葉樹（*Aesculus hippocastanum*）

在英國，落葉喬木在冬天會休眠，這段期間裡它們會停止光合作用，葉片也會脫落。雖然樹木的枝幹變得光禿禿的，但是在觀察力敏銳的人眼中，仍然透露許多資訊。

右圖告訴你如何以圖畫和文字標示七葉樹的枝條，你可以從這根枝條看出四年間的生長資訊——左邊的量尺上標示得很清楚。請注意頂芽和側芽之間的差異。葉柄脫落留下的葉痕呈馬蹄鐵狀，因此七葉樹也叫馬栗樹。

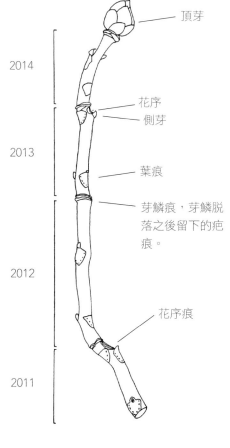

2014 — 頂芽

2013 — 花序 / 側芽

葉痕

芽鱗痕，芽鱗脫落之後留下的疤痕。

2012

2011 — 花序痕

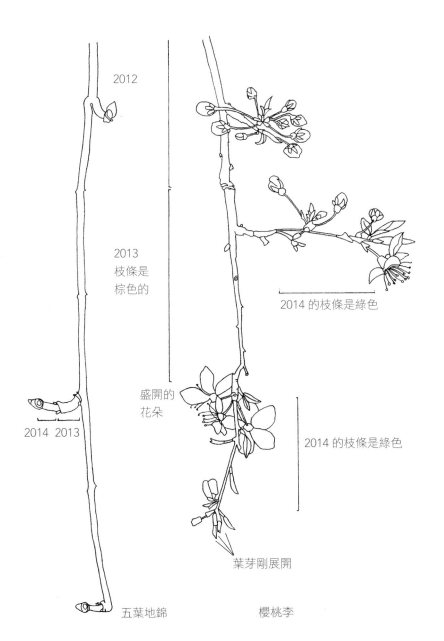

2012

2013
枝條是
棕色的

盛開的
花朵

2014 的枝條是綠色

2014 2013

2014 的枝條是綠色

葉芽剛展開

五葉地錦　　　櫻桃李

比較兩種不同的枝條

選兩根枝條並將它們畫下來，比較每一年的生長長度。左邊的兩個例子是五葉地錦（*Parthenocissus quinquefolia*）和櫻桃李（*Prunus cerasifera*）。

像這樣的速寫能幫助你了解不同植物的生長習性，並且能用畫筆記錄植物成長的當下。這兩根枝條都是在春天摘的，五葉地錦還在休眠，但櫻桃李的花朵已經盛放，葉片也會隨後舒展開來。

根系

根系有兩個功能，一個是固定植株在土壤裡，另一個是從土壤裡吸收水分和礦物鹽。如同花朵和葉片，根也有許多種不同的形態。在將植株連根挖起之前，你必須先確定這樣做並不犯法。

地下的主要根系有兩種：鬚根和直根。鬚根長得像一團細線，譬如青草（下方左圖）的根便屬於此類。直根是由一根粗壯的主根和側根組成（下方右圖），譬如耬斗菜、蒲公英、美洲防風和胡蘿蔔屬於此類。

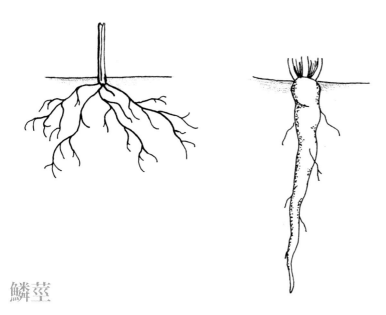

鱗莖

和一般人的誤解不同，鱗莖既不是莖也不是根，而是儲存了養分的芽或葉基。它們通常藏在地下，也許因此造成誤解。

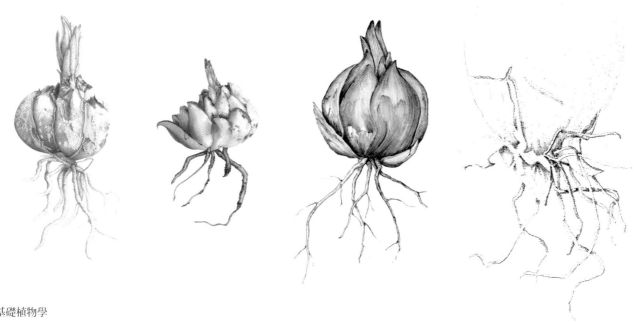

剖面圖

不同的花朵有不同的結構，值得你切開幾朵來比較它們的構造。

　　剖面通常是將一個物體分成相等的兩部分。有些花，譬如百合、鬱金香、水仙等等，無論從哪個方向對半切開，兩邊都會是一樣的。至於別種花朵，譬如旱金蓮、三色堇、香豌豆，都只能從某個角度切開，才會得到相同的兩半。

　　剖面時你會需要一把鋒利的美工刀或刀片，以及穩定的雙手。手邊若有一、兩把細鑷子也能派上用場，可以用來分開花朵內部的細微結構。一塊全白且表面上了釉的磁磚能拿來當作很好的切割墊。最好使用光滑的高磅數素描紙、一枝削尖的 HB 鉛筆、橡皮擦和放大鏡（最好有固定座，方便空出雙手）。

　　如右邊圖例中的貝母花是很好的選擇，多年生天竺葵或耬斗菜也是不錯的選擇，它們都有基本的花朵結構。選擇單瓣花朵——重瓣花朵比較複雜，因此也較不容易分析。

　　畫下你觀察到的細節，並將每個部位標示出來。除非你想，否則不需要上色。一旦準確畫好主題，就能用細沾水筆完成整幅線圖。你也可以用同樣的手法解剖水果，如下方圖例。

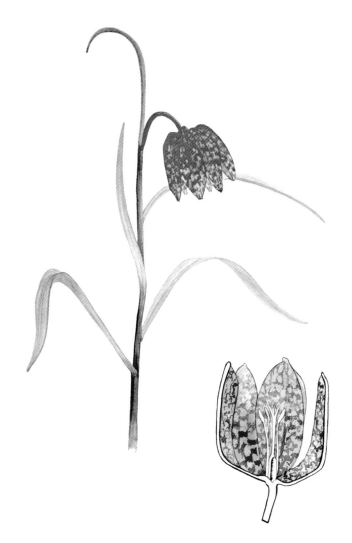

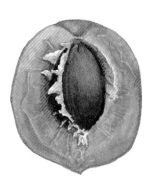

在野外尋找植物

搜尋某一種特定植物的過程中，最容易令人感到困惑的是同一種植物有不同的俗名。如果你覺得尋找某一種野花有困難，可以詢問可能知道該種植物分布地區的植物學家。即使找到了，說不定也會碰到蛞蝓或羊一類的掠食者，牠們會在你開始畫之前，就先吃掉最美麗的花朵或成熟的果實。

如何進行野外採集

在你採摘或挖掘任何一株植物之前，務必先調查當地法令規定。最理想的情況是採集同一種植物在不同生長階段裡的數株樣本。如果沒辦法，你就得在這個季節裡先畫花朵，下一個季節再畫果實。

理想的採集工具應該包括：

* 一本好的野花圖鑑（方便參考其中的描述）
* 數位相機
* 剪刀
* 摺疊小刀
* 鉛筆和三角板
* 透明膠帶
* 已經貼好標籤的塑膠盒，底部鋪上潮濕的青苔
* 手繪本

拍下田野照片以供未來參考，還有記下植物的生長地，並畫幾幅採集地的速寫。

　　用膠帶在手繪本裡貼上幾枚葉子、萼片、雄蕊、心皮和果實。隨時和圖鑑裡的描述互相比對。

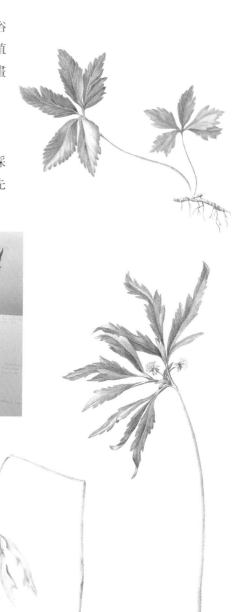

植物的名字

有的時候你必須標出畫中植物的名字，假若你的畫會送到植物學機構裡參加評選展，或會被刊登在植物學刊物上時，正確的植物名便極為重要。無論如何，標示正確是很好的習慣。

植物畫的目的在於識別植物，若有一位植物學家，一手拿著實際樣本，一手拿著你的畫，照理講應該能藉著兩者之間的比對成功辨識出樣本植物，因此你的畫必須準確，而且標示清楚無誤。

許多畫家只用俗名標註——譬如小蒼蘭、百合或樓斗菜，可是俗名常常會造成混淆。譬如在英格蘭，蘇格蘭圓葉風鈴草被稱為藍鈴花，海芋也有上百種俗名，還有報春花（*Primula veris*）在法國稱為布穀花，但英國的布穀花卻是碎米薺（*Cardamine pratensis*）。

奠下二名法基礎的人是一位瑞典植物學家卡爾·林奈（Carl Linnaeus, 1707 ～ 1778）。根據他的系統，植物的拉丁學名中第一部分為屬名，首字母必須大寫，並且以斜體表示。拉丁學名的第二個部分是描述位於屬之下的種小名，種小名必須為小寫字母，同樣也是斜體。

種下分類群，例如亞種（subsp.）、變種（var.）或品型（f.）的拉丁學名都需以小寫斜體字表示，只有「subsp.」、「var.」、「f.」字樣不需要斜體，而是以正體羅馬字表示。最後一個部分是栽培品種的名字，不須斜體，但是第一個字母要大寫，並且前後有西式引號。

以重瓣雪花蓮為例，以下是二名法描述：			
屬 （Genus）	種 （Species）	亞種、變種或品型 (Sub-species, variety or form)	栽培品種 （Cultivar）
Galanthus	*nivalis*	f. *pleniflorus*	'Flore Pleno' 重瓣雪花蓮

要是不知道植物的品種，就以俗名標註，譬如雪花蓮，或是在拉丁文名字後面加上「sp.」（代表「species」），譬如 *Galanthus* sp.。

假如你想加上俗名，可以加在拉丁學名之後，譬如「*Myrrhis odorata*：甜沒藥」，或「*Passiflora caerulea*：藍花西番蓮」（為了方便起見，在本書裡我們先列出俗名，拉丁文學名在後，並以括號標出）。

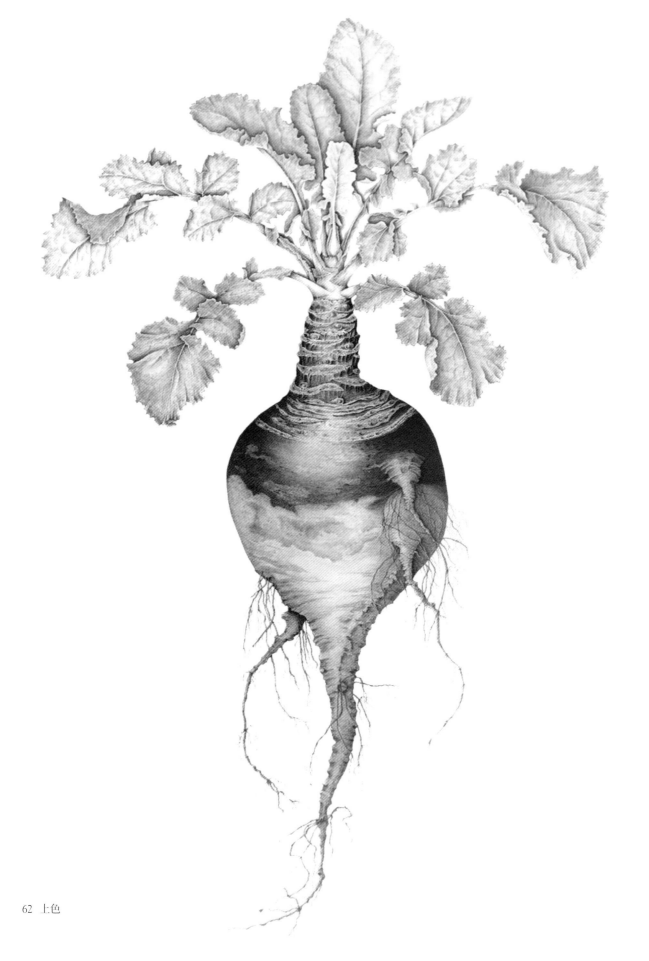

上色

> 對顏色的敏感度並非與生俱來的，你需要藉由把玩色彩進一步
> 且不斷地發現色彩的秘密，尤其重要的是必須隨時細心觀察。
>
> 卡菲・法瑟特（Kaffe Fassett），《美麗的編織》（*Glorious Knitting*）

給自己一些時間做事前計畫，在畫新的主題之前，將整個流程分成幾個小
步驟，然後一個一個分別完成。花在草稿、構圖和試畫在素描紙上的時間
永遠都不嫌多。

在開始之前，最好用一張和作品類似的水彩紙試顏色。仔細觀察主題的色彩，在色
樣紙上嘗試不同的色彩組合和疊色（參見第 23 頁），並能讓你用最簡單的色彩組合
調出想要的顏色，給畫作帶來和諧的整體感。

左圖中的蕪菁「艾爾里」（*Brassica napus* var. *napobrassica* 'Airlie'）用了印度黃、
溫莎黃、溫莎紫、耐久淡紫、棕土、鉻綠、土綠、橄欖綠和生褐。你可以看到這些
顏色能夠混合出許多種紫色、棕色和綠色。

在畫這個主題時，必須仔細處理莖和葉的交會處，並記得葉脈兩邊的深淺不同。
別怕使用很深、很暗的顏色表現前景葉子與後方葉子的距離，以及凹渦和裂縫。鬚
根留到最後再畫，無論根有多細，一定會有一邊顏色比另一邊深，畢竟它們是圓管
狀的物體。最後將所有的邊線整理乾淨，顯得更銳利（參見第 110 頁的作法）。

在每個階段之前都要試色，如
此一來你會胸有成竹，因為在
正式作品上試色絕對不是個
好主意。

練習：枯枝上的地衣（*Evernia prunastri* 和 *Xanthoria parietina*）

步驟 1

在素描紙上畫下枯枝和地衣，盡量畫下你觀察到的所有細節，並轉描到水彩紙上。

步驟 2

調和基本淡彩。灰色地衣是用普魯士藍加上一點點檸檬黃和暗紅，調出來的應該是藍灰色淡彩。黃綠色地衣則是用檸檬黃、印度黃和一點點普魯士藍。

步驟 3

使用稍微深一點的藍灰色混和顏料，加強所有地衣彼此重疊的邊緣，並用沾濕的畫筆柔化邊線。淡淡地在白色背景的地衣邊緣加上輪廓線。

用稍微深一點的黃綠色混和顏料，加強杯狀孢子盤周圍和重疊部分的陰影。將印度黃稀釋一半，用來畫孢子盤。

步驟 4

使用帶粉紅色的棕色（暗紅、印度黃和一點點普魯士藍）在枯枝上渲染一層。別擔心顏色上得不勻——不均勻的表面有利於下一個階段。混合更深的顏色，畫在枯枝斷裂的地方。

步驟 5

在孢子盤中央加上較深的印度黃（加一點點暗紅），
強調杯狀形態，四周的淺綠色地衣上也可以加一些深
黃色。用奶灰色畫在枯枝兩端的斷裂處，陰影部分則
用更深的顏色。加強小區域的陰影，讓主題更立體。

步驟 6

加深灰藍色地衣。用灰藍色顏料渲染一遍下方的地
衣，柔化邊緣，表現出遠近感。

　　用較深的棕色混和顏料，加深枯枝的陰影部分，
利用前一層不均勻的顏色，做出表面的質感和裂縫。

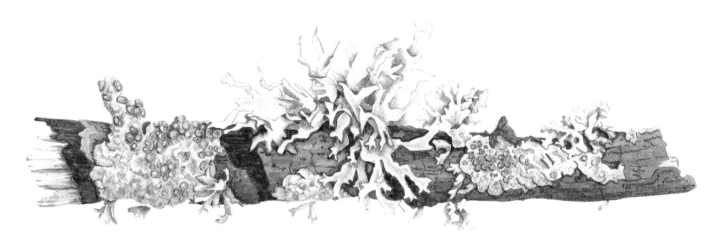

練習：紅甜椒（*Capsicum*）

步驟 1

畫出紅椒外形，用點狀線標出強反光區域，並轉描到水彩紙上。

步驟 2

用印度黃渲染整顆紅椒，小心不要覆蓋過強反光區域，同時顏料也不要蓋過鉛筆線，以防事後無法擦除乾淨。趁著渲染還沒乾之前，畫下幾筆螢光玫瑰紅或耐久紅。待乾。

步驟 3

混合朱紅和暗紅，加深紅色區域，但是不要覆蓋過所有的黃色底色。等乾了之後，擦掉強反光區域的鉛筆線。

步驟 4

再度加強紅色區域，同樣地，不要覆蓋全部區域。

步驟 5

在步驟 3 的紅色混合顏料裡加一點點藍色，畫在陰影處。將淡淡的紅色渲染在下方的反光區域，使它們不至於太搶眼，然後以沾濕的筆柔化邊緣。用黃色和藍色混合成暗綠色畫蒂頭。

步驟 6

用不同的紅色在陰影處加上最後一層渲染，同時加強其他的紅色區域。在陰影顏料裡多加一點藍色，加強更深的陰影。畫出蒂頭部分的細節和陰影。最後用乾淨的橡皮擦輕輕擦除任何殘留的鉛筆線條。

練習：鬱金香「艾琳公主」（*Tulipa 'Prinses Irene'*）

 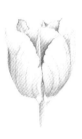 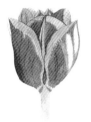 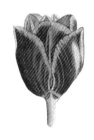

步驟 1

在正式畫之前，仔細觀察主題，畫下幾個鉛筆草圖是很好的習慣。用簡單的線圖讓自己抓到花朵的整體形狀，然後再加上深淺色調和細節。

步驟 2

在水彩紙上用黃色和橘色色鉛筆畫出鬱金香，這樣做能避免成品上有鉛筆線條。（黃色顏料下的鉛筆線條特別難清除）在花朵和莖上渲染一層稀釋的印度黃和檸檬黃混和的顏料，強反光區域記得留白。

步驟 3

用淡淡的印度黃渲染花瓣頂端，並與底色融合。等乾了之後，用稀釋的暗猩紅加上一點點暗紅，從花瓣底部往花瓣頂端一片一片渲染上去，不要蓋過花瓣頂端的黃色，同時也要避開強反光區域。用稀釋的綠色混和顏料（檸檬黃和紺青）畫一遍莖。

因為強反光通常不是純白色的，所以要用極淡的紺青渲染一遍。用細的白色色鉛筆或稀釋過的白色顏料（鈦白水彩顏料或白色廣告顏料）在花朵右側加上一層非常淡的光澤。

步驟 4

在步驟3的紅色顏料裡加入更多暗猩紅和暗紅，使顏料變濃，然後由下往上加深每一片花瓣的顏色。用極細的畫筆將紅色顏料往上帶進花瓣頂端的黃色區域。用白色色鉛筆或沾濕的畫筆，柔化強反光邊緣。在左邊花瓣的陰影處加上一點暗紅和紺青混合色來降低色調，同時也要柔化邊緣，使陰影與花瓣底色融合。在莖的左側加上一點暗紅和暗猩紅混合的顏料，同樣也需要柔化。

步驟 5

加強前一個步驟裡的紅色細線，重複描繪，使整朵花的神韻更加完整。進一步加深左側，以及花瓣互相重疊部分的陰影。修整花瓣頂端的線條，使邊緣更清晰。用暗紅和紺青混合顏料加深莖的顏色。

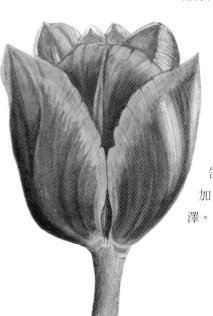

練習：毛地黃（*Digitalis purpurea*）

完成第 47 頁的毛地黃管狀花朵之後，你可以試試畫一幅更大的作品。毛地黃有長得很高的細長花序，構圖比較複雜，因此我們以三株為一組，只示範花序的畫法。先在一張素描紙上試畫出每個階段，細節和色彩可以參見第 22 頁。

要注意的是，接近中央莖部頂端的花朵顏色偏粉紅，你也需要凸顯位在前景的花朵，因此應該先用藍紫色替後方花朵加上顏色。

步驟 1

以清爽的手法畫出三株花序的構圖，並轉描到水彩紙上。

步驟 2

在莖上渲染一層灰綠色淡彩，並用極淡的紺青刷一次所有的花朵。

在花朵上加上漸層色，以沾濕的筆，將鮮紫色和鮮紫羅蘭色混和的顏料融入淺藍底色。

步驟 3

用同樣的紫色混和顏料，加強花朵的彩度，並與花朵的底色融合。開始加強莖、葉片和花萼的色調變化，在葉尖和花萼添加淡紫色。畫出花朵內部的斑點。

步驟 4

加強花朵的顏色和色調變化。在深色陰影部分加上少許紺青強調對比，這時因為已經上了好幾層的顏色，如果繼續渲染可能會將前面幾層顏色一起帶起來，所以也許你必須用點畫法來加深顏色（參見第 23 頁）。

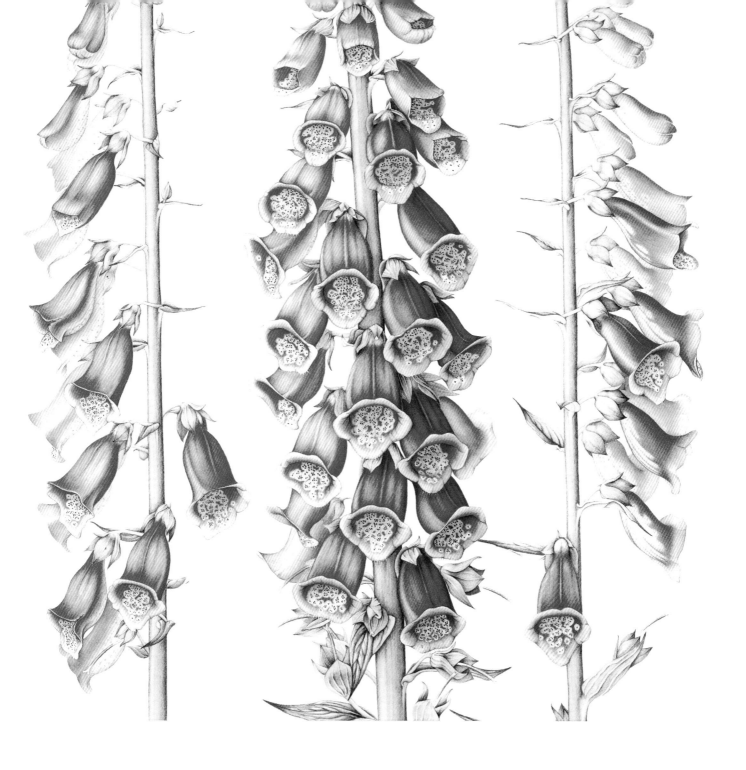

步驟 5

表現出喇叭狀花朵內部的細毛。你可以用極細的畫筆搭配
白色廣告顏料，若是效果不夠細緻，也可以用美工刀或很
尖的針挑出白色線條。

練習：橡樹（*Quercus robur*）

秋天是畫橡樹最好的時節，此時枝幹上已經有橡實和蟲癭，葉片也開始閃耀著金色、古銅色和綠色。橡樹枝葉的質感包括霧面的葉片、粗糙的殼斗，還有同樣是霧面的圓形蟲癭，以及閃著棕色光澤的橡實。從樹上落下的橡實，若被枯葉覆蓋住一陣子，便有可能開始冒新芽，如下方圖例。

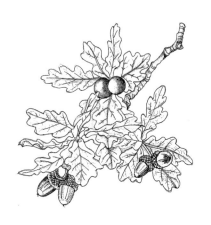

步驟 1

畫出具有葉片、蟲癭和橡實的枝條。注意殼斗上的菱形紋路，並轉描到水彩紙上。如果需要協助，你可以參考第 48 頁的結構練習。

色彩紀錄

使用兩種黃原色和兩種藍原色就能調出一系列綠色，試著找出最接近主題的綠。至於棕色，你可以用兩種紅原色和黃原色，再加上一點點藍來調和。

　　陰影部分則是中性的灰色和一點點綠色。想要調出灰色，就混合任何一個紅色、藍色或黃色。中性灰可以藉由加入普魯士藍、暗紅或暗猩紅改變色調，使它帶有綠色、粉紅色或鮭魚色（參見第 114 頁）。

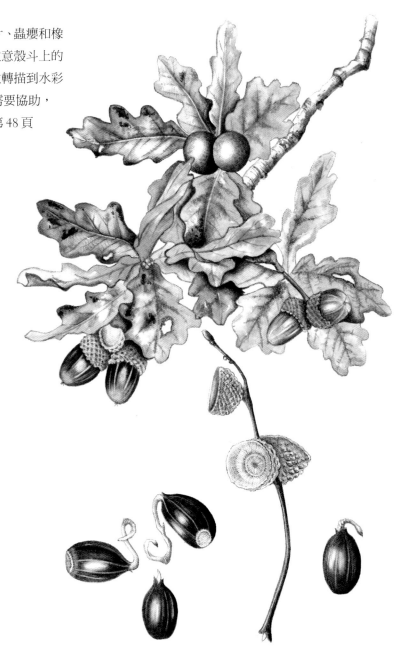

步驟 2

葉片：將兩種黃原色混合之後稀釋成中等或是更淡的濃度，用乾紙著色法渲染底色，再用兩種紅原色、兩種黃原色和一點點藍色稀釋調出淺棕色，並畫葉柄與枝條交接處的腋芽。

橡實：先用紺青色淡彩為橡實畫上底色。枝條和殼斗部分是淺棕色為底，夾雜著幾點綠色。

步驟 3

葉片：用兩種黃原色、兩種藍原色和兩種紅原色，分別混合出濃度較高的綠色、橘色、棕色和深黃色。每一次開始畫之前，都必須確認自己混合了足夠的顏料。用濕中濕技法，一次畫半片葉子，在正確的位置點入不同顏色，趁顏色未乾前，將較深的顏色點在葉片邊緣，譬如在半棕色的葉緣點上深棕色，在綠色葉片的葉緣點上深綠色。等乾了之後，以同樣的手法處理另外一半葉片。

橡實：在橡實的深色區域畫一層或淺或深的棕色，並與底色融合。小心避開強反光區域，並且柔化色塊邊緣。將同樣的深棕色和一點綠色加在枝條上。

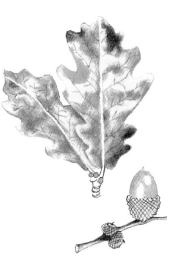

步驟 4

葉片：用濃度更高的棕色、橘色、綠色和深黃色顏料繼續加強色調，並與背景融合。以細畫筆沾取深棕色顏料畫葉脈，如果葉脈比葉片顏色淺，就挑掉葉脈的顏色，然後在葉脈兩側上棕色顏料，與背景融合。加深葉柄與枝條交接處的腋芽和部分區域，接著用細的畫筆在主脈中央畫上棕色細線，最後再加深葉柄邊緣的顏色。

橡實：在橡實的陰影區域加上一些深棕色並融合底色。圍繞強反光區域的棕色邊緣也必須柔化。用細的畫筆在殼斗的每個菱形紋上添加棕色顏料，等乾了之後，用濕畫筆刷一遍菱格紋路，如此便能把棕色顏料推進紙面，使紋路更自然。

步驟 5

葉片：用同樣但是稍微濃一點的顏色，加強步驟 3 裡的區域。以一點點紺青加深棕色和橘色，在葉柄與枝條交接處的腋芽上做最後修整。

橡實：增加顏色對比度，但確保不完全覆蓋前面幾層顏色。如果前面幾層顏色開始被帶起或彼此混雜，就用點畫法加上後續色層（參見第 23 頁），提高殼斗和葉柄的顏色對比。

練習：寬裙鳶尾（*Iris sibirica* sp.）

寬裙鳶尾有非常優雅的蜿蜒線條，以及豐富的顏色變化深度。畫寬裙鳶尾需要使用許多柔化手法，同時還得保持色彩的透明度。

步驟 1

如果花朵凋萎得很快，就從不同角度拍下照片，加上文字描述和色樣做紀錄。如果你畫出了滿意的構圖，便用鉛筆畫出最深到最淺的色調變化。

步驟 2

將描繪了細節的草圖轉描到水彩紙上，然後用遮蓋液遮蔽想留白的部分，譬如花瓣上的鬚毛。

鳶尾花的花瓣顏色從淡藍色、帶粉紅色的紫丁香色到深紫丁香色都有。不同濃度的溫莎紫能畫出粉紅色調，在濕紙面上加幾滴稀釋的溫莎紫就能創造出很美麗的粉紅色光澤。加入紺青能夠混合出深一點的顏色，稀釋之後就是令人愛不釋手的透明藍色。在所有花瓣上渲染一層淡彩，陰影區域點染一些深色顏料，就能畫出基本結構。

步驟 3

經過前面幾章的練習，現在應該會覺得一片一片畫出花瓣比較容易了。先畫上花瓣主要的細節和深淺色調，注意觀察相鄰花瓣的顏色深淺對比，步驟 1 裡的色調習作能夠幫你很大的忙。印度黃很適合畫鬚毛的部分，而且加一點在紫色裡能創造出很棒的陰影色。想要為陰影區域的細節畫龍點睛，你可以試著在紫色裡加入花青。

步驟 4

加上最後的細節，並修整邊線。加深陰影區域，使主題更有立體感。

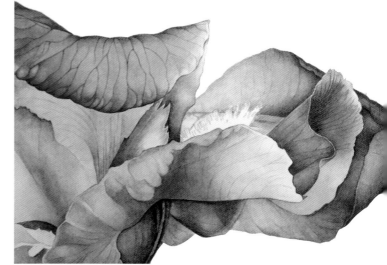

步驟 5

在紫色裡加入印度黃,畫在莖的部位。陰影區域的顏色則用紫色加花青,並將這個顏色作為幾個不同顏色的基底顏料。以淺棕色畫花朵基座的佛焰苞,再用深棕色加強立體感。

你的成品應該富有透明感,且沒有過多的顏色堆積,充分表現出這種花朵受人喜愛且美麗優雅的一面。

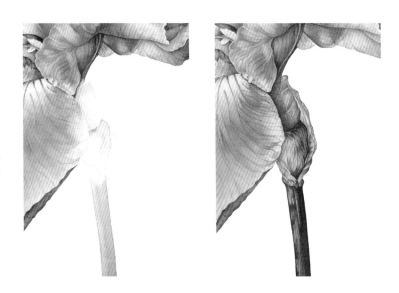

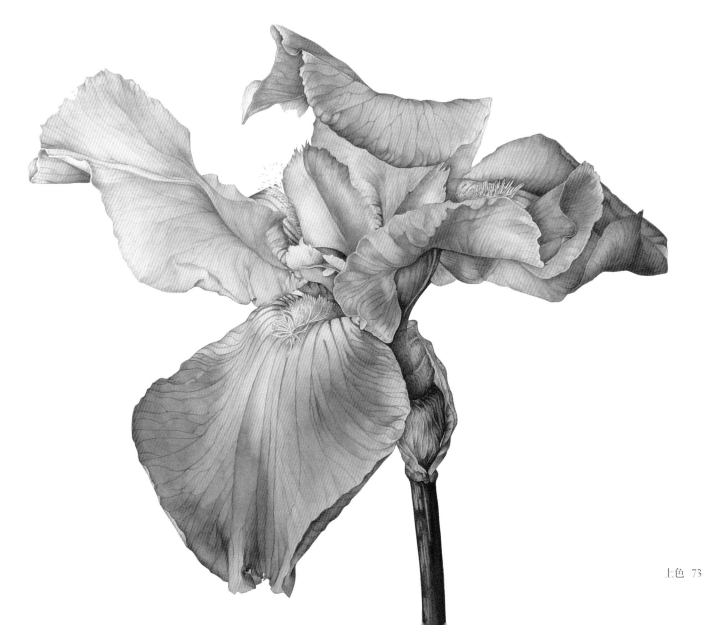

練習：蘋果「詹姆斯格理佛」（*Malus domestica* 'James Grieve'）

這篇練習裡提到很多顏色，但是其實它們都能從基本色調出來。

步驟 1

在描圖紙或素描紙上畫好草稿，轉描到水彩紙上。輕輕標出強反光區域，避免不小心被顏料蓋過。

　　先用檸檬黃和那不勒斯黃混合的顏料渲染一層淡彩底色，記得避開強反光區域。

步驟 2

加上第二層淡彩，這次使用檸檬黃和非常少量的樹綠。再用檸檬黃、那不勒斯黃和樹綠混合的淡彩，一層一層增加顏色飽和度。在紅色斑塊區域，以暗猩紅和淡銘黃混合的顏料謹慎地點畫上去。

步驟 3

用紺青、黎明黃和暗猩紅混合的顏料替葉片上一層淡彩。葉背部分與正面使用同樣的綠色基底，但是加入一點氧化鉻。

步驟 4

用紺青、那不勒斯黃、氧化鉻和一點紅色調和,進一步用幾層淡彩加強顏色深度,直到你認為已經符合主題的實際顏色。用綠色顏料畫出葉脈。

步驟 5

一點一點將顏色點畫在強反光區域的邊緣,接著用很細的畫筆強調葉片和蘋果的邊緣線。

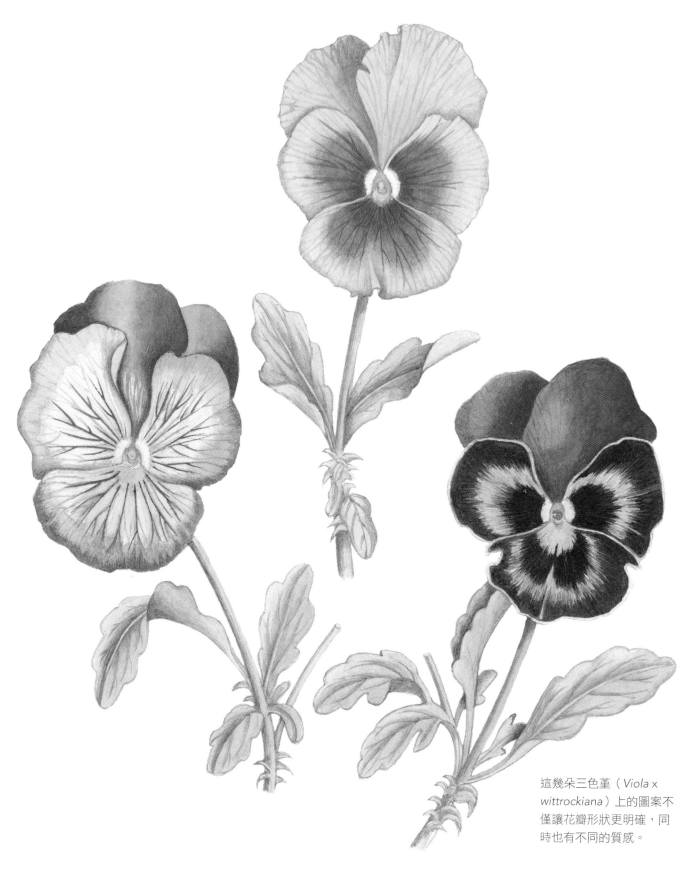

這幾朵三色菫（*Viola x wittrockiana*）上的圖案不僅讓花瓣形狀更明確，同時也有不同的質感。

紋路和質感

許多植株都有專屬的紋路或質感，有些則是兩者兼備。一顆光滑的綠蘋果表面也許沒有紋路，但是質感堅硬、平滑、有光澤。帶有條紋的蘋果表面紋路斑爛，勾勒出蘋果的外形，但是質感卻和沒有紋路的蘋果一樣堅硬、平滑有光澤。

仔細觀察花朵上的紋路，譬如右圖的鳶尾花和第 86 頁的茶花，這些紋路不但美麗，也給植物畫家提供花朵的結構依據。洋紅色的鳶尾花花瓣紋路特別明顯，這些花瓣紋路是在繪製的最後階段用筆鋒尖銳的極細畫筆加上穩定的手繪製而成的。

如同本書中所有的練習，花時間做事前草稿、色樣測試和局部試畫絕對值得。這裡可以看見正式畫國王甘藍菜（下圖）之前的的局部試畫（右下圖）。

在這一章節裡，你會練習到其他幾個簡單的紋路和質感，譬如土耳其頭巾南瓜上的不規則紋路、滿布斑點的西洋梨、光滑閃亮的紅辣椒和挑戰性更高的酪梨皮。

練習：土耳其頭巾南瓜（*Cucurbita maxima*）

以下是從不同角度畫同一個主題。請留意南瓜的不同區塊會隨著整體形狀變化，並仔細表現出南瓜的立體感。

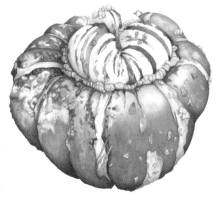

步驟 1

畫好南瓜之後，最好先用鉛筆畫出色調變化，如下圖所示。這樣做能幫你在進入下一個階段之前了解眼前的主題。

步驟 2

用印度黃、暗猩紅和一點點紺青混合出淡乳白色的顏料，然後稀釋成非常淺的淡彩。接著用印度黃和暗猩紅混合成深橘色，用印度黃和紺青混合成橄欖綠。

用乳白色淡彩替南瓜的內圈部分上色，蒂頭和中間的折縫留白。在顏料還沒乾（但並不濕）之前，加入橘色顏料和綠色顏料點染，顏料的走向要符合南瓜的形體。

步驟 3

接著用同樣但濃度更濃的混合顏料加深橘色和綠色區域。等乾了之後，再上一層橘色和綠色增加顏色飽和度。記得這些較深的顏色也必須符合南瓜形體的弧度。

步驟 4

將外圈一區一區畫出來。先用乳白色淡彩打底，然後點入橘色、綠色和較深的乳白色，讓顏色互相融合。當區塊乾了之後，用稍微深一點的紅色畫出小斑塊，然後在綠色混和顏料中加入一點紺青，加強深色調。不同的區塊全乾了以後，再加深綠色區域，尤其是靠近上下接縫的地方。

步驟 5

混合紺青、印度黃和些許暗紅成為非常淺的灰色，畫蒂頭和中央接縫。用細畫筆描繪這兩處的邊線和皺摺。等乾了之後，用中等灰色和一點綠色混和，仔細加強凸起顆粒的質感，你也可以用非常尖的色鉛筆畫這些細節，或是以 2H 鉛筆強調幾處顏色更暗的部位。

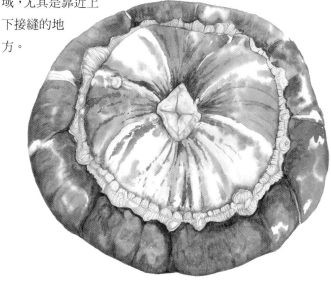

練習：蘋果「考克斯橘」（*Malus domestica 'Cox's orange pippin'*）

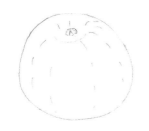

步驟 1

以清晰的線條畫整顆蘋果，轉描到水彩紙上。然後在原始線圖上標出蘋果皮的斑紋走向——想像圓圓的海灘球，當正式畫水彩畫時的參考依據。

用點狀虛線標出強反光區域，提醒自己留白。

步驟 2

用檸檬黃和印度黃混合成淡彩。拿一枝大一點的畫筆渲染整顆蘋果，記住別覆蓋鉛筆線，否則之後會很難清除。在淡彩還沒乾之前，在左邊點下幾滴檸檬黃和普魯士藍混和的顏料，在右邊點下朱紅、印度黃和一點點普魯士藍混和的顏料。

步驟 3

逐步加強顏色，使蘋果更有立體感，在陰影區域使用的混和顏料裡多加一點普魯士藍。用沾濕的畫筆柔化邊緣。

步驟 4

如果你覺得蘋果的顏色太平淡，就輕刷一層混合兩種黃原色的顏料。等完全乾了之後，除了萼眼的部分，其他所有的鉛筆線條都用橡皮擦清除乾淨。

用一枝幾乎全乾的畫筆，柔化強反光區域的邊緣。順著斑紋線條，在部分區域加入深紅色。在萼眼周圍畫上陰影。此時你的蘋果看起來應該很立體。

步驟 5

拿一枝細筆，用深紅色（混合朱紅和普魯士藍）畫上斑紋。用於暗面斑紋的混合顏料可以多加一點藍色，斑紋長短和寬窄應該都要有變化。用綠色（印度黃和普魯士藍）畫萼眼，再將混合你所有顏色的顏料混合成深棕色，加強萼眼細節。

練習：西洋梨「大會首獎」（*Pyrus communis* 'Conference'）

步驟 1

畫出西洋梨的輪廓。如果你的畫面裡有好幾顆梨，就參考第105頁的構圖建議。先將草稿畫在素描紙上，再用燈箱或有日光的玻璃窗，轉描到水彩紙上。你也可以依個人的喜好輕輕畫出果皮上的斑點。

步驟 2

用印度黃、暗猩紅和紺青混合成銅棕色畫斑點。待乾。

步驟 3

調出非常淡的紺青色，渲染一次整顆西洋梨，包括斑點部分。待乾。

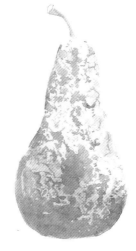

步驟 4

用淡或中等深度的印度黃，在西洋梨左邊上一層淡彩，讓黃色區塊邊緣與右側的藍底色融合。右邊必須留下一段原始的藍色淡彩，這樣能強調出右邊的光源位置。待乾。

步驟 5

前一個步驟的藍底色和黃色淡彩，會讓重疊區域顯現黃綠色效果。如果你對顏色深度不滿意，只要再加一層藍色淡彩，乾了之後重複上黃色淡彩即可。

有些西洋梨比較綠，所以你也許得加上另外一層兩種藍原色和兩種黃原色混合成的淺綠色色淡彩，在中央與底色融合。

步驟 6

用跟步驟 2 一樣的銅棕色顏料畫整根果柄，待乾。接著稍微加深銅棕色，畫在陰影區域和頂端邊緣。記得要將顏色柔化融入底色，避免產生明顯的界線。用更濃的顏料重複同樣的區域，加強立體感。再加幾層棕色，直到你滿意整體顏色的深度，並且確保讓果柄看起來是從頂端長出來的，而不是虛浮地「擺在」上面。

練習：紅辣椒（*Capsicum annuum*）

這個小練習需要的時間不會超過三個小時。我們使用比較輕鬆的筆法，但仍然能抓住紅辣椒的特色。

步驟 1

畫出辣椒外形，並用點狀虛線輕輕標示出強反光區域。用一枝大的畫筆，避過強反光留白區域，畫一層印度黃淡彩。在顏料未乾之前，點上幾筆粉紅色，譬如耐久玫瑰紅或螢光玫瑰紅。待乾。先不要畫梗——等最後再上顏色。

步驟 2

在某些區域加上一層朱紅，趁顏料還未乾，用更濃的朱紅點染需要強調的區塊。

步驟 3

繼續加深紅色，等一層乾了之後再上下一層。在某幾個強反光區域畫上粉紅淡彩，降低反光度。強反光區的邊緣必須用微濕的畫筆柔化，避免留下明顯的邊線。

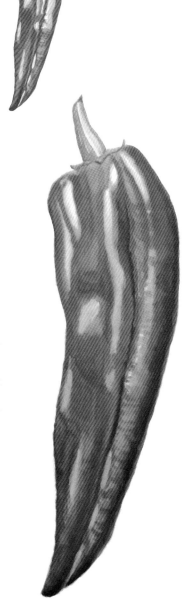

步驟 4

繼續用暗紅加深某些區域。混合一點點紺青，畫在陰影最深的地方。在梗上畫一層印度黃淡彩。

步驟 5

等整幅畫完全乾了之後，用白色橡皮擦輕輕清除殘留的鉛筆線。接著用細畫筆沾取紅色混和顏料來增加細節，譬如表皮上的皺褶。最後，修整輪廓線並加深陰影很強的區塊。

　　用一枝微濕的乾淨畫筆，在強反光區域的邊緣上點畫，幫助融入底色。在這個過程中要常常清洗畫筆，以免給強反光區域帶進太多紅色。

　　梗的部分，可以在印度黃混和顏料裡加一點藍色，加深顏色和色調。

練習：酪梨（*Persea americana*）

外皮

以水彩作畫的時候，我們常常是從淺色下筆，慢慢加深顏色，但是在畫表面極為粗糙的物體時，眼前挑戰的是既要畫出反光的凸點和較淺色的區域，又要不費時間小心翼翼地避過這些區塊，以免不小心覆蓋它們。你可以先用遮蓋液遮掉為數眾多的細節，然後用幾層由淺到深的顏料渲染主題。這一篇可以稱為留白練習。

步驟 1

畫出酪梨輪廓，接著在正確位置標出梗留下的疤，然後用淡淡的鉛筆線條標出最亮的點。仔細觀察這些小區塊──它們的形狀都不一樣，不過或多或少都是往垂直方向走。在疤的周圍也有一圈亮點，用遮蓋液遮住這些最亮的點和疤，靜待遮蓋液完全風乾。然後用最淡的棕色混和顏料渲染一次，待乾。

步驟 2

接著用遮蓋液遮住第二亮的地方，小心保持正確的尺寸和形狀。等乾了之後，再渲染一層稍微深一點的棕色，待乾。

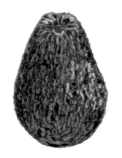

步驟 3

持續同樣的步驟，直到你渲染出來的深棕色已經符合酪梨本身的深棕色。此時雖然還看不出很多的細節，不過你要對結果有信心。

步驟 4

等乾了之後，輕輕用橡皮擦清除所有的遮蓋液。這個階段的酪梨也許看起來像長了一臉麻子，但接下來要做的就是加入陰影，尤其是亮點周圍，用細畫筆和符合實際果皮色調的稀釋淡棕色渲染一次。畫出酪梨的疤。同樣用細畫筆沾取最深的棕色加強陰影最強的部分來完成整顆酪梨（右圖）。

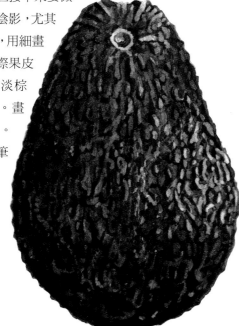

練習：果肉和果核

步驟 1

畫出半個酪梨，包括果皮厚度和果核。用點狀虛線標出強反光區域，提醒自己必須留白。

混合檸檬色淡彩，渲染果肉。趁顏料未乾，沿著表皮的內緣點上少許青黃色（檸檬黃加普魯士藍）。

步驟 2

果核是暗棕色，而且非常光亮。避過點狀虛線標出的區域，以棕色混和顏料加深果核的顏色，最後以點畫法強調深色區域。

步驟 3

用極細的畫筆搭配深棕色，描繪表皮的切面邊緣線，在兩條線中間填入淺棕色。

等畫完全乾了之後，清除所有的鉛筆記號。用微濕的畫筆柔化強反光區域的邊線。如果有必要，將表皮邊線也修整乾淨。

練習：西瓜（*Citrullus lanatus var. lanatus*）

 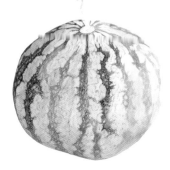 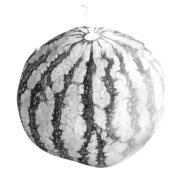

步驟 1

參考第 51 頁繪製西瓜的要點。開始畫草圖，直到你的鉛筆稿已經夠完整。你可以依個人喜好，用鉛筆輕輕畫出表皮紋路，這能幫助你在上顏色的時候發揮作用。

步驟 2

混合岱赭和安特衛普藍，並稀釋成極淡的淡彩，用大畫筆渲染整顆西瓜。

再用深一點的顏色以濕中濕的畫法畫出西瓜表面紋路和不同的色調。等這一層乾了之後，用同樣的混合顏料加入一點點鉍黃上第三層，確立基礎色調。這一層顏色可以稍微鬆散的渲染，好讓留下的水痕幫助你做出表皮的紋路。最後用一枝小一點的畫筆，開始在深色紋路上加上質感。

步驟 3

再渲染一層，用烏賊褐和藍色混和成偏藍的顏色，加強在西瓜陰影面上的綠色，同時增添紋路細節。在左側渲染一層淡黃色，並在底部加上陰影讓整體看起來更圓。

用一枝很細的畫筆，為紋路和沒有深色紋路的表皮加上更多細節，然後以非常淡的藍色替整顆西瓜上一層顏色。

步驟 4

在深綠色紋路和淺綠色區域的不規則紋路上添加細節，並且增加整體立體感。如果陰影面看起來太藍，就刷一層黃色淡彩。

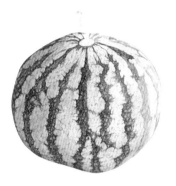

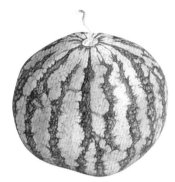

步驟 5

在深綠色紋路即將完成的時候，你可以讓幾個深色區塊變淺一點（滴幾滴清水在深色區塊上，靜待幾秒鐘後用廚房紙巾壓乾，吸除顏色），這樣能讓深色紋路看起來更真實。用極細的畫筆來畫梗的部分。先渲染一層綠色淡彩──調整藍色顏料的用量，並留白幾個反光的點。

步驟 6

修整輪廓，使線條更銳利，還有調整紋路，加上少許銳利的線條加強效果和立體感，繼續完成梗的部分。

如果你有興趣，也可以在同一張紙上畫下剖開的西瓜內部。

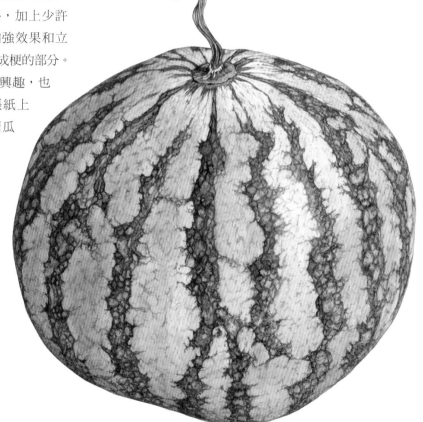

練習：茶花（*Camellia japonica*）

茶花是一個好題材，能讓你練習畫花瓣上和花絲周圍的紋路。

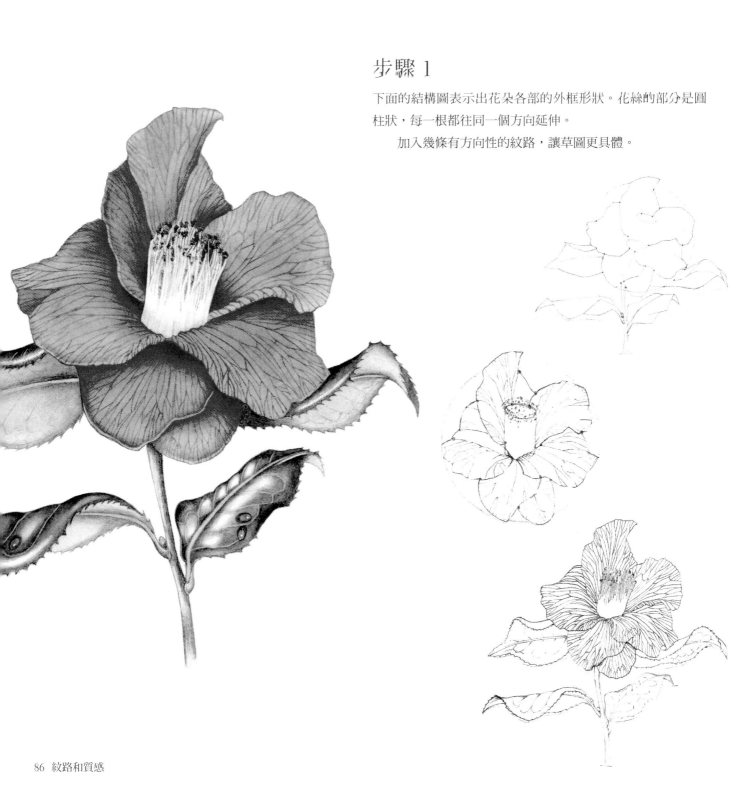

步驟 1

下面的結構圖表示出花朵各部的外框形狀。花絲的部分是圓柱狀，每一根都往同一個方向延伸。

　　加入幾條有方向性的紋路，讓草圖更具體。

步驟 2

草稿轉描到水彩紙上後，用4H鉛筆畫出每一根細管狀的花絲。不要太用力，以免在紙上留下壓痕。用耐久玫瑰紅在花瓣上渲染一層淡彩。

步驟 3

為花絲上一層淡棕色（混合暗猩紅、印度黃和紺青）。花瓣重疊的地方用耐久玫瑰紅加深下層的花瓣，並用微濕的畫筆幫助色塊邊緣與底色融合。

步驟 4

逐步地加上數層耐久玫瑰紅，乾了之後，以螢光玫瑰紅畫上淡淡的影子。接著以淺橘色（混合暗猩紅、印度黃和少許紺青）渲染花絲周圍區域，這樣能為耐久玫瑰紅和螢光玫瑰紅帶來一層溫暖的鮭魚粉色光澤。用極細畫筆沾取較深的粉紅色混和顏料畫紋路。

步驟 5

混合暗猩紅和紺青，並選用細畫筆將花絲的細節畫出來。用耐久玫瑰紅和紺青混合的顏料畫出深色影子。如果花瓣的紋路過於明顯，就用一枝沾了清水的畫筆將它們柔化與背景融合。參考前頁的完成圖，完成葉片和莖。

 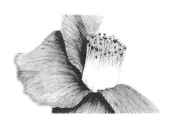

這裡的測試包括了顏料疊畫、加深顏色，以及纖細的線條和花瓣上的紋路。

練習：三色堇

三色堇的迷人之處在色塊豪邁和顏色鮮豔的「臉」，三色堇的花瓣配色、圖案和質感各異其趣，尤其是深色花如同絨布一般的質感。對已經能駕馭繪畫技巧的新手來說，三色堇很容易畫，因為它們的花形扁平，景深和透視的問題都很小。和許多植物比起來，它們的葉片、莖、花苞和種子頭結構也都很簡單。第 76 頁有以下三種三色堇的練習供你參考。

藍色三色堇

步驟 1

紺青加一點溫莎紫，稀釋後渲染所有花瓣，中央留白。

步驟 2

用稀釋耐久玫瑰紅渲染靠近頂端的兩片花瓣，並用沾濕的畫筆融合顏色。用更濃的藍色混合顏料畫下面的花瓣，深藍色部分不能留下銳利的邊緣線，而且和花瓣邊緣須保持一段距離。

步驟 3

加強下方三片花瓣深藍色的部分。用細的畫筆沾取紺青、一點點暗紅和檸檬黃混和的顏料，畫出整體花瓣上的紋路。再用同樣但濃度更濃的顏色，在深藍色的部分畫幾條藍灰色的紋路。

步驟 4

使用同樣的藍灰色，畫在花瓣邊緣上，並向花瓣內部融合。以同樣的手法處理重疊和陰影部分。用檸檬黃在中央白色的部分畫上花心，待乾之後，用印度黃在花心下方加上細節。中央畫上一顆綠色的小球。

黃、粉相間的三色菫

步驟 1

用印度黃、一點點暗紅和紺青混合成乳黃色的淡彩，畫在最上方的兩片花瓣。待乾之後，在同樣的顏料基底裡多加一點印度黃，畫中間兩片花瓣，待乾之後，再用同樣的黃色畫最下面的花瓣。

步驟 2

混和耐久玫瑰紅、暗紅和紺青，用微濕的畫筆沾顏料，畫出上方兩片花瓣淡粉紅色的區域。花朵中央部分的放射狀深色區塊也使用同一種粉紅色混和顏料，用濕筆將邊緣往外融合。

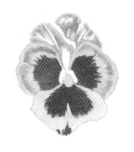

步驟 3

用濃一點的耐久玫瑰紅和溫莎紫混合的顏料，加強下方三片花瓣上的粉紅色紋路，記得留下一些前一層的粉紅色，待乾。混合暗紅和溫莎紫，並刷一層在上方兩片花瓣上，乾了之後再重複一次。

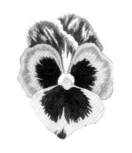

步驟 4

用溫莎紫畫下方三片花瓣上的中央深色區塊。將暗紅和普魯士藍混合成非常深的紅色，用來畫出向外圈放射出去的深色紋路，紋路的尾端要留尖。花心的畫法就如同藍色三色菫的作法，但記得留下白色的部分。

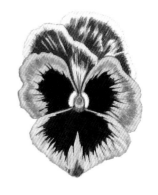

紫邊乳白的三色菫

步驟 1

用印度黃、紺青和暗紅混合成乳白色，稀釋後渲染整朵花，記得留下中央的白色圓形區塊。

步驟 2

用耐久玫瑰紅畫出下方三片花瓣的放射狀圖案，並和最下方花瓣上的黃色區塊邊緣互相融合。用溫莎紫為花瓣邊緣加邊，並以濕畫筆向花朵中央融合。

步驟 3

將溫莎紫和紺青混合，畫在中心的耐久玫瑰紅色塊上，記得避開下方花瓣上的黃色部分。用一枝小畫筆，畫上深紫羅蘭色的紋路，尾端留尖。

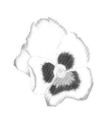

步驟 4

將所有原色混合成灰色，用來畫花瓣重疊部分的陰影，並且柔化邊緣，使陰影融入底色。再用兩種黃原色畫花心，和前面兩個例子一樣，留下兩個的白色小區塊。

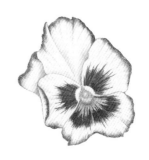

紅、紫相間的三色堇

步驟 1

用耐久玫瑰紅渲染上方兩片花瓣，其他三片花瓣則用黃色上色。在花朵中央和黃色花瓣邊緣畫上淡淡一層耐久玫瑰紅。在花心添加綠色，但留下一圈白。

步驟 2

以濕中濕畫法，在上方兩片花瓣點上少許深溫莎紫，但不要覆蓋整片花瓣，讓下層的粉紅也隱隱約約的浮現。在下方花瓣中央用印度黃畫出放射狀圖案。

步驟 3

溫莎紫混合少許紺青，替上方兩片花瓣加深顏色。下方三片花瓣，向中心方向刷上耐久玫瑰紅，加深顏色，待乾之後，刷上一層暗紅，同樣不要蓋過所有的粉紅底色。

步驟 4

以螢光玫瑰紅渲染一層上方的花瓣。用暗紅加深花朵中央的放射狀圖案和花瓣邊緣，然後再刷一層普魯士藍淡彩。以溫莎紫畫上方兩片花瓣的紋路。最後混合溫莎紫和紺青，以點畫法加強最深的區塊。

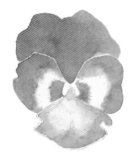
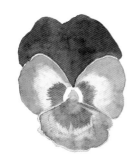

紫、黃相間的三色堇

步驟 1

在上方兩片花瓣渲染溫莎紫和檸檬黃混和的顏料。中央兩片花瓣用檸檬黃從中心向外刷。在花瓣邊緣畫上溫莎紫，並往中央的黃色部分融合。最下方的花瓣用印度黃，並加深花心的黃色。

步驟 2

加強紫羅蘭顏色區域，挑掉上方兩片花瓣靠近中心的顏色，使交界更清晰。在下方三片花瓣上畫出極淡的紫羅蘭色紋路。

步驟 3

加深上方兩片花瓣的紫羅蘭色。如下圖，在中央「V」字型區域保留一些黃色底色。加深任何一條看起來不夠深的細脈。

步驟 4

繼續加深上方花瓣的紫羅蘭色。在陰影部分點畫紺青色。用溫莎紫、紺青和暗紅混合的顏料替深色花瓣畫上紋路。

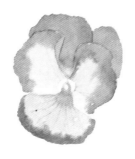
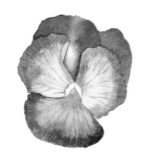
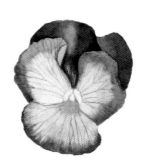
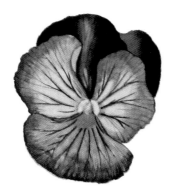

葉片、莖和種子頭

步驟 1

整株綠色植物以紺青、暗紅和印度黃混合的顏料渲染一層淺藍灰色。待乾之後，用淡綠色畫莖和葉，直到達到你想要的顏色，並讓部分藍灰底色隱約透出來。隨處點畫一些淺印度黃，增加綠色的變化。

步驟 2

畫上更多綠色，讓前方和後方部位的綠色互相區分（參考下方圖例）。

步驟 3

用較濃的綠色加深莖和花萼部分，留下某些區域的淺底色。

花苞

步驟 1

如莖部的作法，為整株植物上色。用耐久玫瑰紅畫花瓣，邊緣用一點印度黃。

步驟 2

混合螢光玫瑰紅和溫莎紫，加強花瓣顏色。

步驟 3

用極細的畫筆沾取普魯士藍，以點畫法加深花苞和花萼交界處的粉紅色。

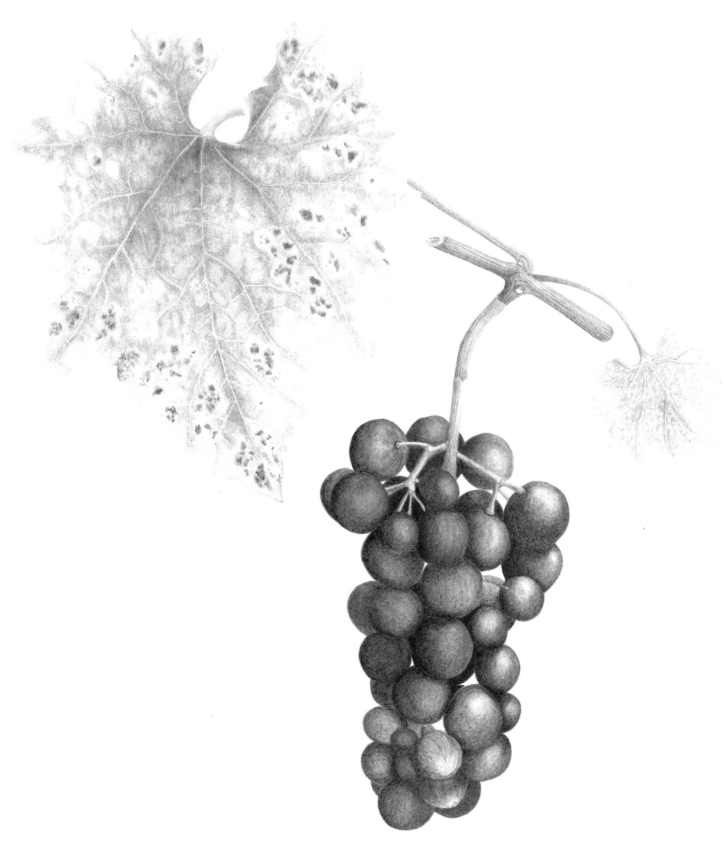

色鉛筆

並非每個人都喜歡用水彩，也許你會偏好比較容易控制的色鉛筆。如果用得好，色鉛筆畫出來的作品甚至和水彩畫看起來一模一樣。很高興看到植物畫界裡有越來越多畫家使用色鉛筆創作。

選擇色鉛筆

色鉛筆和水溶性色鉛筆是不一樣的媒材。通常水溶性色鉛筆不會被當成植物畫家的繪畫工具。不過水溶性色鉛筆也有它特定的功用，譬如在田野間寫生時能迅速速寫，而且加一點水就能快速記錄色樣。本書裡的畫作並沒使用到任何水溶性色鉛筆。

　　如同水彩，色鉛筆也是可以互相混色的，所以你可以從數量有限的一系列基本色開始，隨著使用需求再慢慢添加顏色。如果你已經準備好試用色鉛筆，一組基本款便應該綽綽有餘。第138頁有我們建議購買的品牌，但是市面上有太多色鉛筆製造商，你也許得根據後續的練習，購買適合的顏色。

　　使用色鉛筆作畫需要比較長的時間。為了縮短時間，許多畫家會在紙上先渲染一層水彩底色，然後用色鉛筆接下去完成畫作。第94頁的半透明質感和果霜是一個很好的練習範本。

技巧

混色或拋光

在接下來的練習中，你會看到混色和拋光技巧的說明，示範過程中使用的是無色的拋光色鉛筆（也叫混色色鉛筆）或象牙、香檳色的淺色色鉛筆，它能讓色彩融合在一起，明顯的鉛筆線條會變得柔和，看起來如同是水彩顏料一般。你也可以在拋光的表面加上更多層顏色，加強飽和度。

壓凹細線

葡萄葉的葉脈（左圖）是一開始就先用壓凹工具在紙上壓出紋路來，接著用色鉛筆將顏色掃過紙面，留下白色葉脈，之後你可以再用適當的顏色替葉脈上色。壓凹技法也很適合用於處理細毛和花絲。

因為色鉛筆可以互相混色，所以光是用有限的顏色就能畫出上面這幾個圖例。

練習：半透明質感和果霜

這幾顆葡萄是先以透明水彩打底，再加上色鉛筆。進一步地說，就是先用水彩盡可能打完所有的底色，再用色鉛筆處理最後的階段。

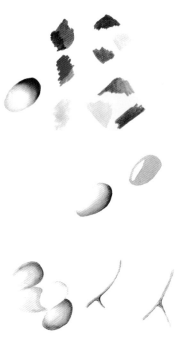

步驟 1

畫出葡萄外形，仔細觀察之後，確定光源方向和色調。先用稀釋印度黃和乾紙著色法，為每一顆葡萄上底色，強反光區域要留白。

步驟 2

在有需要的地方添加一層深一點的顏色（參考左邊的色樣）。在你開始使用一項新技巧之前，先在另一張紙上練習，是很不錯的辦法。在加上顏色的時候，要記住保留半透明的感覺。

步驟 3

繼續加深顏色和色調。顏色必須清淡，強調出水果的半透明感。

步驟 4

用白色、象牙色或乳白色色鉛筆加上果霜。

步驟 5

以印度黃淡彩為梗上色。待乾之後，用金棕色和銅櫸色的色鉛筆加上更多顏色和色調。

練習：甘藍葉（*B. cavolo nero* ; *B. oleracea acephala* 'Redbor'; *B. oleracea* 'Purple Sprouting'）

這裡練習三種甘藍葉：黑甘藍、紅色捲葉甘藍和紫色嫩甘藍葉，組合成一幅充滿顏色和質感對比的有趣構圖。

步驟 1

在描圖紙上畫好三種葉子。沿著邊緣留一段距離，個別剪下。在白紙上作不同的位置排列，找出你喜歡的構圖之後，轉描到水彩紙上。

步驟 2

用稀釋印度黃為兩片綠色葉子上底色，再稀釋耐久玫瑰紅，畫紅紫色葉子的底色。然後在黑甘藍葉（左）上渲染一層深綠色淡彩，紅色甘藍上渲染一層紫色淡彩。

步驟 3

用色鉛筆加深顏色，以及色調深淺和對比。

步驟 4

用不同的色鉛筆為每一片葉子添加更豐富的色彩，還有不時地為葉子拋光。在畫黑甘藍葉的時候尤其要小心，仔細表現凹凸不平的表面紋路和彎卷的葉緣。細心處理光源，充分傳達主題的立體感。

練習：櫻桃（*Prunus avium*）

這個練習是根據第 38 ～ 39 頁的櫻桃水彩畫練習，你可以看見使用不同顏色的色鉛筆也能達到和水彩同樣的效果。我們建議你使用色鉛筆，而不是鉛筆打草稿，同時也要記得用點狀虛線圈出強反光區域，提醒自己留白。

黑櫻桃

先畫一層土耳其綠底色（或用普魯士藍和檸檬黃混合出你自己的土耳其綠），然後再用暗紅畫第二層底色。接著繼續用色鉛筆重複疊上土耳其綠和暗紅，直到達到你想要的深度和色調。

黃櫻桃

先畫上乳黃色底色（你可以用印度黃、暗猩紅和紺青混合出自己的乳黃色），記得避開強反光區域。再加一層粉紅色，然後是暗猩紅，接著是暗紅。重複疊色直到達到你想要的深度和色調。在最暗的部分加上一點紫色，畫出正確的陰影深度。

深紅色櫻桃

先畫上橘色底色，記得避開強反光區域。接著用暗紅，再用深紫色使紅色變暗。交互使用暗紅和紫色直到達到你想要的顏色。

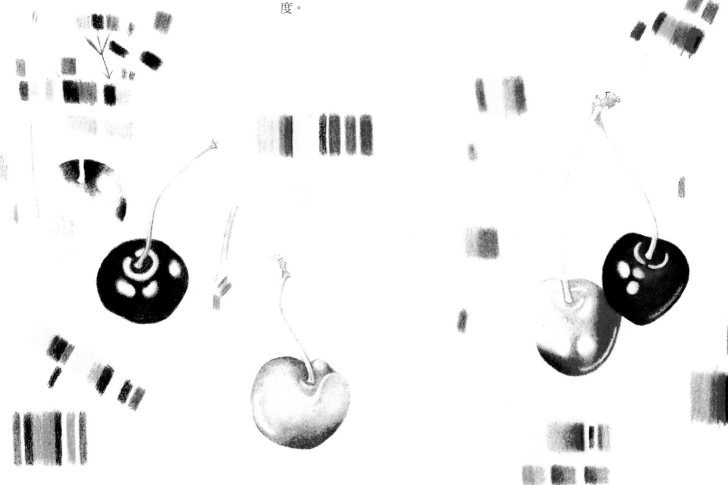

練習：葡萄風信子（*Muscari armeniacum*）

在本書前半部已經看過水彩畫在皮紙上的效果，這個練習是使用色鉛筆畫在皮紙上，你可以看到效果和水彩十分類似。和另一幅畫在水彩上的葡萄風信子相比（第17頁），這個背景的乳白色十分明顯。

步驟 1

用藍色色鉛筆將葡萄風信子描在皮紙上。

步驟 2

用紺青畫出顏色最深的區域，然後以檸檬黃、蘋果綠和橄欖綠疊畫在莖上。用拋光筆拋光。

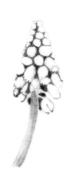

步驟 3

在花序的部分加上一點點粉紅色（顯影紅）和帕瑪紫羅蘭。用大青藍增加色調深度，以拋光筆拋光。

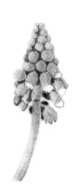

步驟 4

以紺青和紫羅蘭色繼續加強色調深度，以及綻放的花朵內部。在莖的陰影部分疊上更多橄欖綠。

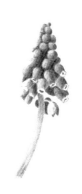

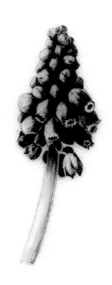

練習：薑荷花（*Curcuma alismatifolia*）

步驟 1

仔細畫出花朵，轉描到水彩紙上。

步驟 2

先用淡淡的洋紅確定花朵的整體外形。盡量保留一些原本的紙色，部分陰影區域則用深洋紅加深。在明暗面交界處，保持銳利的邊緣線條。畫上一層淡淡的紫紅色。

步驟 3

用偏紅的紫色加強陰影，且融合在一起。順著苞片輪廓，由淺到深加上苞片顏色。用棕土和少許深烏賊褐為苞片添加這種花特有的黃綠色尖端。

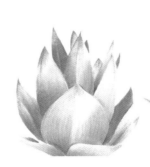

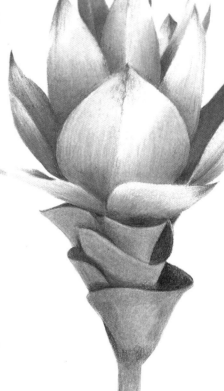

步驟 4

用偏藍的紫色增強陰影，並向亮面慢慢融入直到消失，完成花朵頭部。

步驟 5

至於苞片和莖，使用樹綠和橄欖綠來區別亮暗面。隨時削尖鉛筆，保持銳利的邊緣線條。在綠底色上再加一層樹綠。

步驟 6

用更多的樹綠和些許黑色為苞片和莖加強對比。以紫紅色強化頭部色彩。最後用橡皮擦小心地修整留白部分。

練習：天堂鳥（*Strelitzia reginae*）

步驟 1

畫出天堂鳥，轉描到水彩紙上。

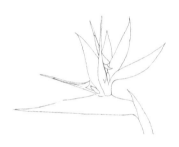

步驟 2

在花萼、佛焰苞頂端邊緣和莖部頂端上畫一層淺淺的鎘黃色。融入黃橙色，開始加強立體感，記得避開強反光區域。加入更多黃橙色和少許暗猩紅，一旦顏色深度符合你的理想，就用拋光筆拋光。

步驟 3

以淺紫藍色畫花瓣，然後加入一些紺青。讓紙面的白色透出來，傳達出反光感。加強顏色，在陰影最深的地方加一點花青。

步驟 4

在佛焰苞和莖上畫一層淺淺的鎘黃，並且避開水珠。然後加上三種不同綠色，首先是淡黃綠，接著是真綠色，在佛焰苞底部邊緣添加橄欖綠。水珠的畫法請參見第 25 頁。

步驟 5

用罌粟紅和托斯坎紅為佛焰苞上色。單用罌粟紅描畫上方邊緣，和較深的底色融合。用拋光筆拋光所有的顏色，直到完全融合。

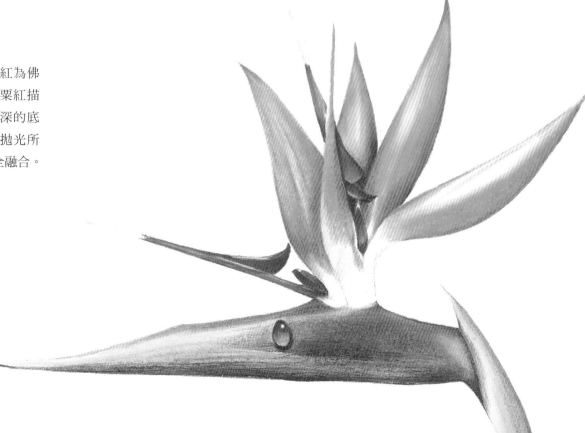

練習：鳶尾花（*I. sibirica*）襯深色背景

在白色紙面上畫白色和黃色的主題並不容易，因為對比不夠強。因此你必須打破植物畫的傳統，用深色背景來作畫。這裡的深色背景是先用暴雨藍（storm blue）顏色的粉彩打底劑打底，再上一層優尼森（Unison）牌的粉彩。

步驟 1

如果你只有一朵花作為樣本，那就先用描圖紙畫下花朵外形，再將同一朵花轉個角度，再畫一次。將兩個草圖從描圖紙上分別剪下來，在水彩紙上變換位置，找出你想要的構圖。

步驟 2

轉描到水彩紙上。用色鉛筆畫出輪廓，並清除所有的轉描線。

步驟 3

在畫之前，記得位於後方的花總是會比位於前方的花來得暗。先加一層暖灰色在後方鳶尾花的黃色底色上，然後在兩朵花上添加幾種不同的黃。

步驟 4

用棕土和凡戴克棕替黃色花瓣加上深淺色調，再用5H鉛筆為白色花瓣加上色調變化。在位於後方的白色花瓣上加一點派恩灰，這樣可以增加後方花瓣的距離感。同樣的手法為莖加上綠色，用派恩灰為後方的莖加強色調，前方的莖則使用深烏賊褐色。

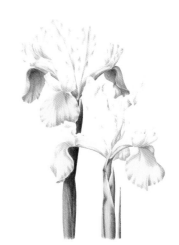

步驟 5

用白色色鉛筆拋光前方花朵，後方花朵則用暖灰拋光的黃色部分，冷灰拋光白色花瓣和莖。

大膽畫上更多黃色，用偏紫的紫羅蘭色、棕土和凡戴克棕增加色調深度，然後在淺色區域加上乳白色，其他區域則用鎘黃。將深烏賊褐色用在莖上增加色調。以偏紫的紫羅蘭色和鎘黃加強前方白色花瓣的色調變化。繼續替後方花朵加上黃色，但是色調深度以派恩灰和暖灰來加強。

步驟 6

現在可以加上背景色了。首先，小心地將打底劑沿著色鉛筆畫的範圍塗上。在這個過程中，如果發現某部分的色調不夠深，就再補上。打完底之後，塗上粉彩，越是接近鳶尾花就越要小心，不要讓粉彩的粉沾染到畫。確認整幅畫對比最強的地方是落在視線焦點上，也就是說花朵色調最淺的區域，背景顏色應該最深。用手指融合粉彩，然後用軟橡皮清除沾附在色鉛筆畫上的粉彩。如果有必要，用一枝削尖的白色色鉛筆補強邊緣線條的銳利度。

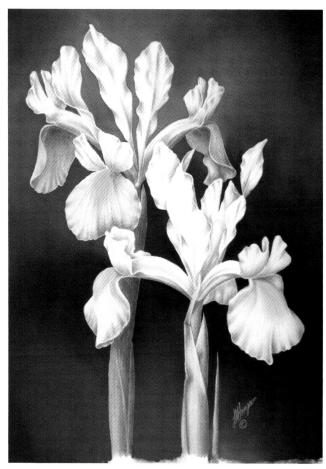

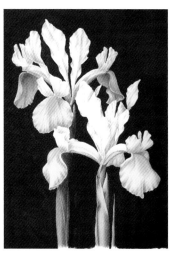
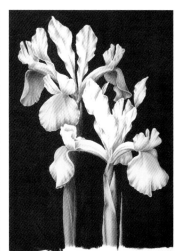

練習：懸鈴木（*Platanus x acerifolia*）

有些懸鈴木的樹皮紋路十分奇特，很適合當作色鉛筆畫的主題。

步驟 1

在素描紙上畫好草圖，仔細轉描到水彩紙上。先用2H 鉛筆再用 2B 鉛筆鋪一層顏色，當作陰影基礎。雖然這些鉛筆線條稍後會被色鉛筆覆蓋過去，但是這樣能為彩色畫作打下很準確的色調參考。

步驟 2

從左上角開始（如果你慣用右手）畫最淡的色調。每一個完成的顏色都是由不同色彩堆疊而成的。從選擇最接近你看到的顏色開始，再尋找與它相關聯的顏色，譬如左邊的淺綠色是由好幾個不同的黃綠色融合而成，但同時也帶有些微的棕色和灰色。一旦你選定了顏色組合，就可以用淺淺的顏色一層層疊出色彩深度，過程中要固定變換顏色，用很小的動作畫圓，且隨時削尖筆頭，保持色塊均勻，才不會留下明顯的線條。

步驟 3

下面的圖例裡用了更多細節表現多種顏色和質感。你可以稍微用力一點畫，利用紙的表面紋理畫出質感。

步驟 4

暖橘色部分和綠色形成對比。這是頗為複雜的橘色，你可能需要用到五種不同的色鉛筆。

步驟 5

用拋光筆將所有的顏色融合成光滑、有整體感的色澤，這個光滑的表面處理能和幾個質地較粗糙的部分形成對比。用陰影強調樹皮上的洞，試著想像你能將手指伸進裂縫裡，撕掉樹皮。繼續加強亮暗面的對比。

步驟 6

最後一步是用 2B 鉛筆修整邊緣線和裂縫，加深最暗的地方。

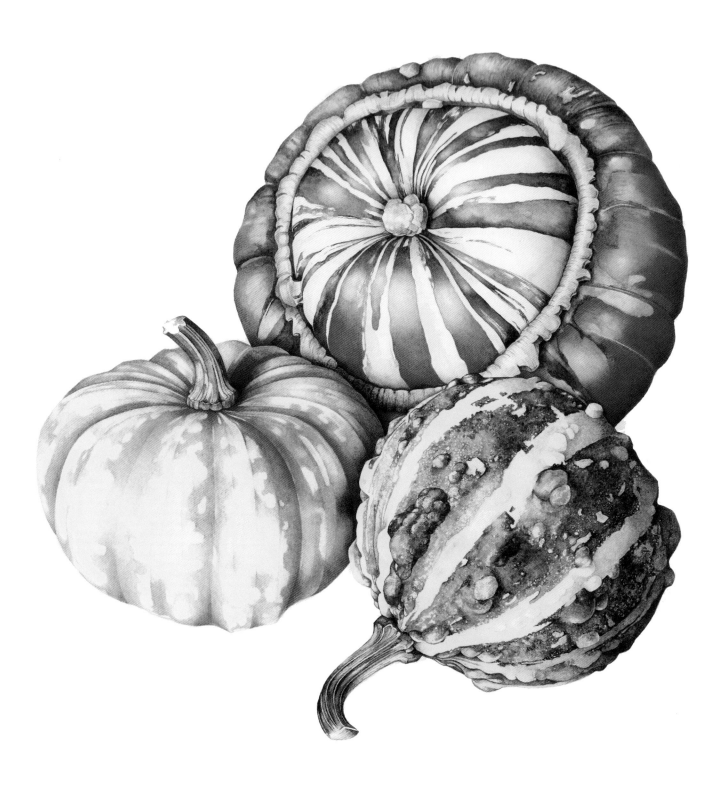

構圖

許多因素會影響一幅畫的構圖，建議你花一些時間仔細研究主題，讓自己熟悉它的特色和形態。你可以畫一組同類植物，譬如左圖中的南瓜，或是一株完整的植物，譬如第 110 ～ 111 頁的甜菜根，甚至是植物的某個部位，將它獨立出來吸引觀眾的注意力，譬如右圖的玫瑰果。你可以用傳統的構圖，譬如第 106 頁的向日葵，或第 107 頁豆子的現代式構圖。

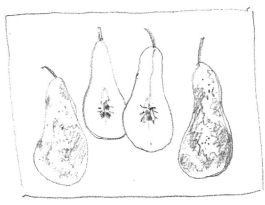

慢慢來！根據主題的複雜性、顏色多寡、混色程度以及畫作尺寸，一幅著重細節的畫作可能需要花上幾天或幾個星期，甚至是幾個月才能完成。如果今年的時令主題已經凋亡，你也許得先停筆，等下一年拿到新的植株才能再繼續畫。

著手畫新作品時，每一位畫家都有偏好的先後順序，有些人喜歡先畫背景，有些人喜歡完成一區之後再畫下一區。你也會慢慢找出自己喜歡的畫畫方式。

在思考如何演繹眼前的主題時，先想一想該植物的生長習性和任何與眾不同的特色，找到你認為最適合描述這種植物的角度，然後決定它適合用直式還是橫式的版面，或甚至是正方形的版面，通常這一點會由植物的生長特性或你的構圖來決定。

如毛地黃之類長得特別高的花卉，你可以畫在又長又窄的畫紙上，或是將植物「切」成幾塊，各自準確地畫出細節，放在標準尺寸的版面裡。第 69 頁的毛地黃就是使用了不同的視角，將三個花序安排成正方形構圖，而不是畫出整株植物。

櫻桃和西洋梨這類的小型主題，就適合好幾個畫在同一個版面裡，還有向日葵也可以單朵或兩朵同時呈現。

第 80 頁的西洋梨可以用這幾種構圖方式。

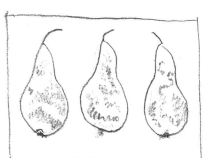
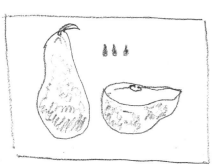

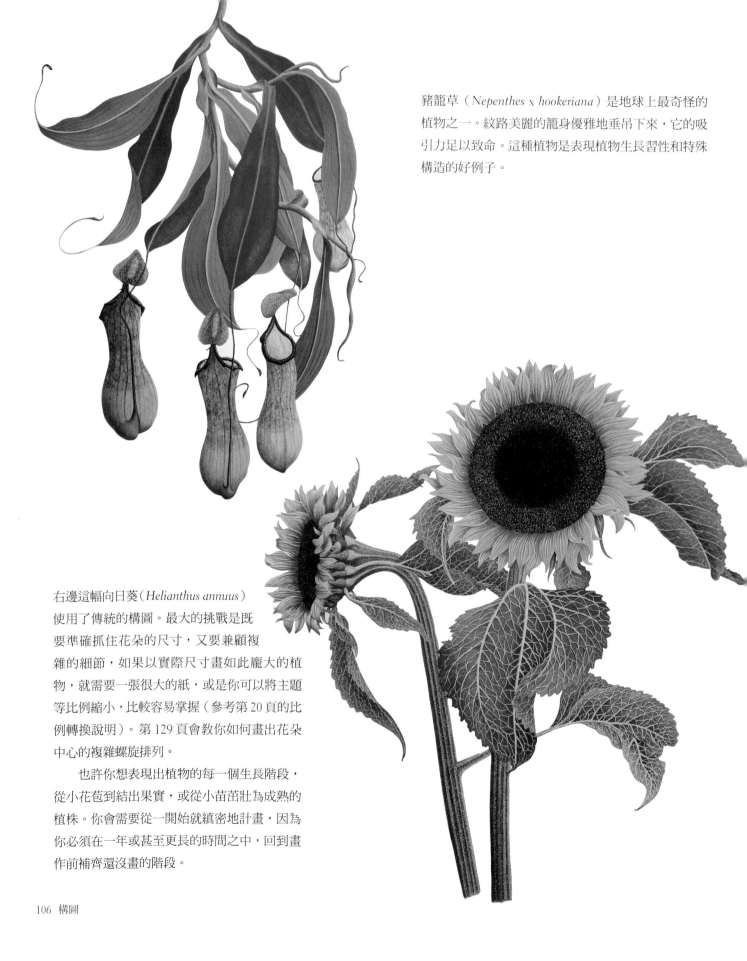

豬籠草（*Nepenthes x hookeriana*）是地球上最奇怪的植物之一。紋路美麗的籠身優雅地垂吊下來，它的吸引力足以致命。這種植物是表現植物生長習性和特殊構造的好例子。

右邊這幅向日葵（*Helianthus annuus*）使用了傳統的構圖。最大的挑戰是既要準確抓住花朵的尺寸，又要兼顧複雜的細節，如果以實際尺寸畫如此龐大的植物，就需要一張很大的紙，或是你可以將主題等比例縮小，比較容易掌握（參考第 20 頁的比例轉換說明）。第 129 頁會教你如何畫出花朵中心的複雜螺旋排列。

也許你想表現出植物的每一個生長階段，從小花苞到結出果實，或從小苗茁壯為成熟的植株。你會需要從一開始就縝密地計畫，因為你必須在一年或甚至更長的時間之中，回到畫作前補齊還沒畫的階段。

另一個必須考慮的重點是，在畫畫的過程中，你的樣本是否從頭到尾都能保持生氣勃勃的狀態，如果植物種在盆子裡，那麼問題就比較小了。同樣地，水果和蔬菜通常可以保存比較長的時間，特別是如果用不著它們的時候，你還有一個涼爽陰暗的場所可以儲存它們，譬如放在冰箱裡的保鮮盒。

　　菇蕈類對許多人來說都十分具有吸引力，尤其是下圖中的毛頭鬼傘（*Coprinus comatus*），它們的蕈傘會慢慢往上捲起，在成熟過程中不斷滴出墨汁。如同所有以菇蕈為主題的植物畫，它們的生長環境也是描繪重點，因為能夠表現出菇蕈喜愛的生長條件和繁殖地點。

　　荷包豆「衛斯理魔法」（*Phaseolus coccineus* 'Wisley Magic'）是形態簡單的主題，但是現代風格的構圖（右圖）能夠強化主題，提高觀眾的興趣。

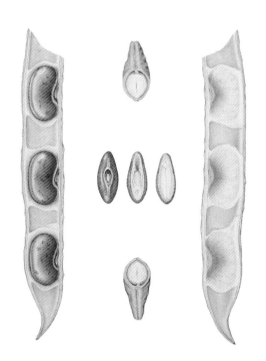

裝裱圖框

好的裝裱能為畫作增光，不好的裝裱能毀了一幅畫。當你參觀畫廊和畫展時，除了欣賞畫作之外，也要留意畫家為作品選配的畫框及配件，評估這些畫框和裡面的畫作是否相得益彰且增添美感。如此能幫助你在未來替自己的畫作決定裝裱方式。

畫框

一個好的裝裱店會有畫框和卡紙樣本，如果你無法決定，裝裱店必須能夠提供你最適合的建議。沒上漆的淺色木頭通常是植物畫最常用的畫框材質。

　　如果你想省錢，而且願意多比較，其實市面上就有許多已經事先做好的畫框，雖說這樣的作法有點本末倒置，因為是以畫就框，而不是以框就畫。記得要替卡紙留下足夠的空白邊界，除非你覺得不用卡紙比較好看。

卡紙

在畫作四周加上一層或兩層卡紙，能讓畫面更有活力，並且讓畫作和框產生連結，還有在考慮卡紙窗口尺寸的同時，也要考慮顏色。有些裱框店能在窗口邊緣切出 V 字型的斜邊，呼應雙層卡紙的效果，並且讓畫作看起來更穩重。

玻璃

和油畫不同，水彩畫需要玻璃保護。植物畫應該使用抗反光玻璃，否則會難以看清細節。

練習：滿版畫

用這個方法表現植物畫，效果既特殊又有活力，特別適合同時畫許多水果、蔬菜或蕈菇。這樣用主題填滿畫面，甚至超出邊界不留一絲空白，就好像是透過一扇窗子往裡面窺看。

步驟 1

將水果擺好之後，在與畫作版面同樣尺寸的卡紙上割掉一個窗戶。將卡紙在水果堆上方四處移動，直到你滿意透過卡紙窗戶看到的畫面。接著將卡紙放在水果堆上，這時立體感會呼之而出。

　　畫下你在窗戶中看到的所有水果。然後加上背景色。深色能讓景深效果最為明顯，譬如深烏賊褐色。

步驟 2

甜櫻桃：畫上兩層較濃的胭脂紅，等乾了之後，在頂端淺淺地加上另一層鎘紅。用派恩灰加深櫻桃底部的陰影區域。以稍微加了水的白色廣告顏料畫出強反光，隨即用小畫筆融合邊線，避免底色融到白色顏料裡。最後從顏料管裡直接沾取少量的白色廣告顏料，畫在之前的強反光區域中心，並稍微融合。

步驟 3

杏桃：將深黃和土黃混合，作為杏桃基色，在上到第三層的時候，將比較濃的土黃色畫在陰影處。以乾筆沾取只加了一點水的白色廣告顏料，用畫圈動作刷在杏桃向光的部分，如此一來能夠創造出杏桃霧面和不反光的表皮質感。

李子：使用和甜櫻桃一樣的顏色，前兩層為胭脂紅，但第三層混入少許深紫羅蘭和派恩灰，畫在李子下方區域並與紅色融合。用很稀的土黃色加上表皮的細點。

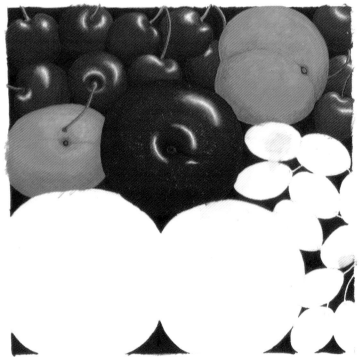

步驟 4

甜桃:畫上兩層鎘紅和胭脂紅混合的顏料,用筆將紅色顏料由外側往中心帶,但不要填滿中心區域。用畫李子的手法處理下方區域。混合檸檬色、白色和一點點樹綠,由中心往外側帶並與紅色區域重疊,直到達到你喜歡的融合程度。留意畫筆上的紅色顏料會染到畫筆的黃色顏料,所以每畫兩、三筆就要清理畫筆。

用沾了紅色的細小畫筆往黃色區域帶,使兩個區域的顏色融合,反之亦然,將黃色區域融合至紅色區域。用拇指和食指捏扁微濕的大畫筆筆頭,用扁平的筆尖刷過紅黃交疊區域,柔化筆畫痕跡。筆刷方向要從中心往外,並且每刷幾筆就要清洗畫筆。用稀釋的土黃色點畫在甜桃的表皮上,並以櫻桃和李子同樣的手法加上強反光,但稍微收斂一些。桃梗凹洞的周圍用橄欖綠往外畫,融入樹綠。

步驟 5

黑李子:基本色是派恩灰混合蔚藍,下方區域使用黑色。果霜部分以白色廣告顏料不規則的畫上,再輕輕柔化邊緣。

步驟 6

黃桃:第一個步驟與甜桃相同。混合胭脂紅和深紫,進一步加深下方區域,趁顏料還潮濕,在暗面點染加入派恩灰。桃梗凹洞周圍同樣也是檸檬色、白色和一點樹綠混合,將這個綠色帶進深色區域,兩個顏色交界的地方加上鎘橙。用稀釋後的黃色點畫細點和細紋。

表現毛絨感的方法是用一枝幾乎全乾的畫筆,刷取已經乾掉的白色廣告顏料,然後以點畫法畫在表皮上。桃梗凹洞的畫法同甜桃。

步驟 7

如果你覺得有需要,加強背景色使水果邊緣線更銳利。當整幅畫以雙層卡紙裝裱之後,透過窗戶看主題的感覺會更強烈。

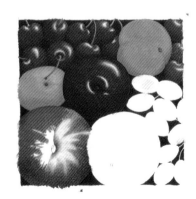

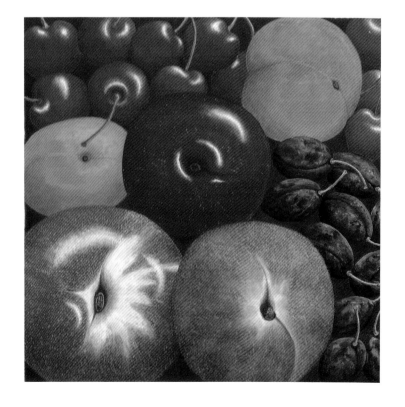

練習：甜菜根「帕布羅」（*Beta vulgaris* 'Pablo'）的葉、葉柄和根

有些畫家認為植物比花卉更有趣、更富變化，因為植株樣本通常能保存更久，對畫得慢的人來說，這是一大優點。最好能有一、兩棵樣本分別種在不同的盆子裡，先畫葉片，然後再把它挖出來畫根。

步驟 1

花點時間在素描紙上畫出整棵植物，讓自己熟悉主題。等你畫出滿意的草圖之後，再轉描到水彩紙上。

步驟 2

用普魯士藍和溫莎檸檬混合出非常淡的淡彩上第一層底色，同時畫半邊葉片顏色，並且留白強反光區域。等完全乾了之後，用清水沾濕葉片，在陰影處點入同樣但濃度較高的顏色。用淺淺的耐久玫瑰紅畫葉柄和葉脈。用暗紅和一點點鈷藍混合，加強顏色。

步驟 3

用一枝小畫筆沾取暗紅，以及第二步驟裡的暗紅和鈷藍混和的顏料，沿著葉脈加強陰影。混合樹綠和生赭，點畫在比較老的大葉子上，使葉脈之間的區塊更具體，還有避開強反光區域。用點畫法在葉緣畫上烏賊褐、土黃和岱赭，在樹綠和生赭混合的顏料裡加一點溫莎紫，點畫在陰影處。中央的淺色嫩葉使用樹綠、溫莎檸檬、淺淺的樹綠和生赭混和的顏料，以及少許很淡的土黃色點畫。用普魯士藍加上溫莎檸檬混合的顏料畫葉背。

步驟 4

混合暗紅和普魯士藍，點畫在葉柄的深色區域，表現出細稜線。

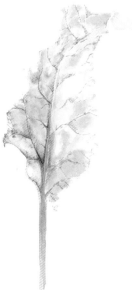

步驟 5

混合暗紅、溫莎紫和少許樹綠，替甜菜根上第一層底色，將大片反光區域留白。甜菜根頂部以土黃混合一點溫莎紫成乳白色淡彩，渲染一層。在這兩個區域重複同樣過程，待乾。最後以棕土淡彩畫在陰影處。

步驟 6

在頂部已經乾透的顏料上加入更深的顏色，但是要小心地融入強反光區域，以及凸起的表皮橫紋。繼續以同樣手法加強顏色。用生赭和熟褐替甜菜根頂部和周圍橫紋加上更多細節，並以耐久玫瑰紅點染這些小區塊。

步驟 7

用同樣的暗紅和溫莎紫混和的顏料，用點畫法加強顏色，待乾之後再視需要點畫加深。用同樣的顏色畫出纖細的鬚根。將之前用過的所有顏色調濃之後，畫甜菜根頂部的細節，右側的線條必須更深，因為它們位於陰影之內。

檢查整幅畫並且視需要修整，邊緣線條必須非常銳利。如果你覺得甜菜根看起來不夠有分量，就在甜菜根右側、下方和主根上極為小心地點畫上普魯士藍。還有加深橫紋下方的顏色，使它們更立體。

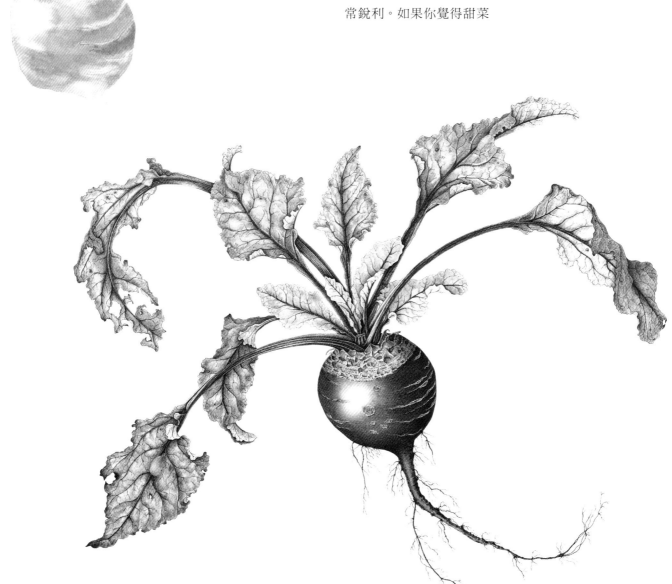

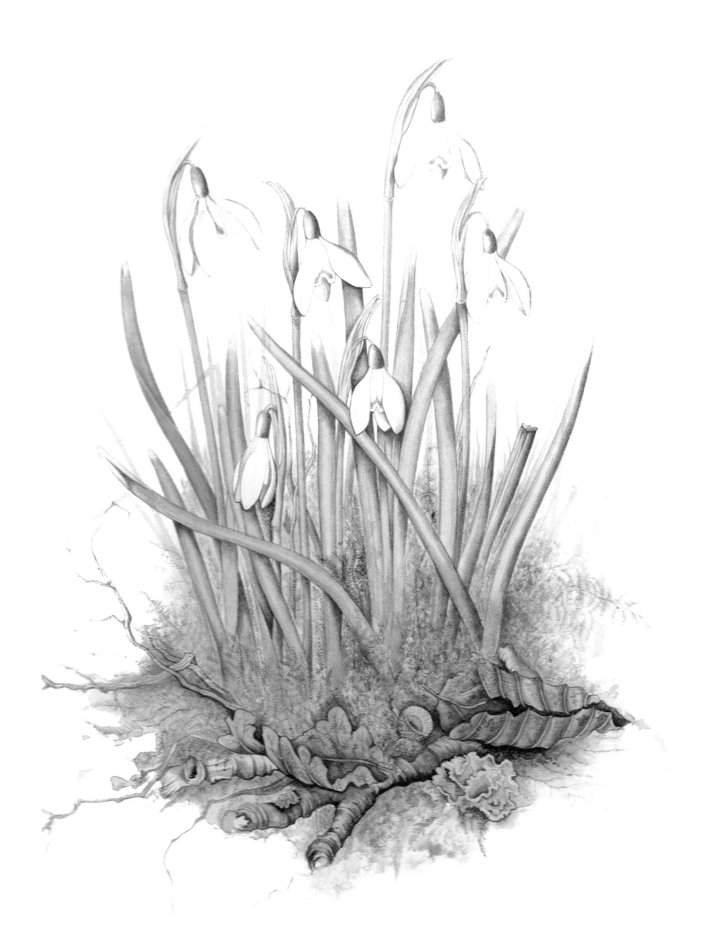

黑、白色的畫法

雖然我們時常講「白色的花」和「黑色的花」，但它們的顏色其實並沒有這麼簡單，白色花朵的陰影勾勒出它們的花形，而陰影又隨著花瓣的形狀而改變。試著觀察一片白紙，沒錯！看起來是白的，但輕輕彎曲紙張，向著光源或背著光源都可以，你會發現這張白紙顯現出很多不同的色調。

一朵白花的基色也許是乳白色、粉紅色或藍色，它也可能反射出周圍物體的顏色。將一個紅色物體放在白色花朵旁邊，就可以觀察紅色反射在白色花瓣上。接下來，同樣的位置再換上綠色或藍色的物體，你會發現又有不同的效果，所以當我們談畫白色花朵時，其實我們真正談的是畫出從花朵反射出來的光線、顏色和色調。

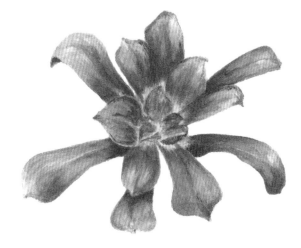

在畫白色花朵時，有一件事是我們絕對不會做的——用白色顏料！如果你想要某一個部分呈現白色，只需要在紙面上留白。相同地，「黑色花朵」也幾乎不是黑色的，它們通常是深藍、深紅或深紫色，陰影較淺的部分，顏色也較淡。有的植物即使名字裡有「黑」字，譬如下圖中的黑直率藤（*Tamus communis*），也並不真是黑色的。圖中的葉片因為進入下一個生長階段，正在變色，所以適合使用濕中濕畫法來表現，至於漿果和莖，則使用了彼此融合的漸層色以及點畫法。

同理，我們既不用白色顏料畫白色花朵，當然也不會用黑色顏料畫黑色花朵。大自然裡有太多種不同的黑和灰，市售的顏料裡很少能夠完美捕捉到這些色彩的現成品，用原色混合出屬於自己的黑和白色，其實是更好的選擇。

你可以用同樣的顏料混合調出黑色花朵和白色花朵的色彩（參考第114頁）。

實用的顏色

你也許會很驚訝，其實相同的顏料混合可以同時適用於黑色花朵和白色花朵。灰有許多種：藍相的灰、偏粉紅色的灰、偏黃的灰，諸如此類。畫白花最好是用紫色調的藍灰，而不是棕灰，因為後者會讓花朵顯得髒髒的。

下圖告訴你如何混出實用的顏色，首先用任何或所有的六種原色：暖黃、冷黃、暖紅、冷紅、暖藍、冷藍，調合出中性黑，接著取些許中性黑，再加入少量任一種紅、藍或黃，畫一小塊色樣，並且以清水稀釋成更淡的顏色。

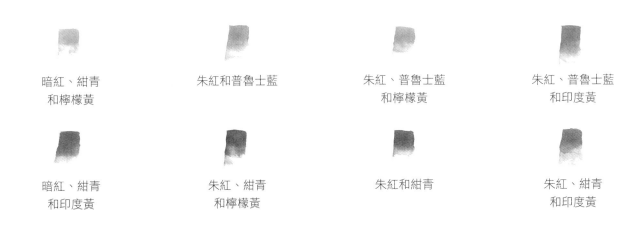

| 暗紅、紺青和檸檬黃 | 朱紅和普魯士藍 | 朱紅、普魯士藍和檸檬黃 | 朱紅、普魯士藍和印度黃 |
| 暗紅、紺青和印度黃 | 朱紅、紺青和檸檬黃 | 朱紅和紺青 | 朱紅、紺青和印度黃 |

下面的色樣示範了在中性黑裡加入暗紅、紺青、檸檬黃、朱紅、普魯士藍和印度黃之後會產生的色調變化。如果你的灰色太藍，就加一點紅色和／或黃色；如果太黃，就加一點藍色和／或紅色；如果太紅，就加黃色和／或藍色。

朱紅、普魯士藍和印度黃調合成的基本色

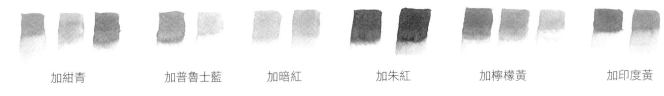

| 加紺青 | 加普魯士藍 | 加暗紅 | 加朱紅 | 加檸檬黃 | 加印度黃 |

暗紅、紺青和檸檬黃調合成的基本色

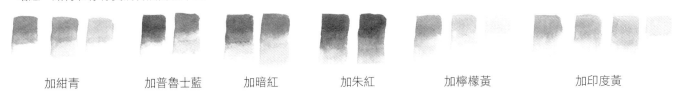

| 加紺青 | 加普魯士藍 | 加暗紅 | 加朱紅 | 加檸檬黃 | 加印度黃 |

白色花朵

在白紙上畫白色花朵或白色漿果的神祕之處在於，只要畫的方法正確，它們看起來會比紙面還要白，所以你完全不需要用到白色顏料就能製造出這樣的效果。

如第 119 頁的範例，將葉片安排在花朵背後，是讓構圖看起來賞心悅目的方法，但這個方法不一定每次都行得通。

白色花朵只需要用到很少量的灰，最重要的是要留下大量的空白區域，不要過度著墨。你可以先用一枝硬一點的鉛筆（2H ～ 4H）畫一幅色調練習。

將你選擇的灰色稀釋一半，用細的線條描出花瓣邊緣，使它們的外形顯得清晰，如果線條太過明顯，就稍微往內側柔化。另一個方法是用硬芯鉛筆（6H 或 7H），以淺灰色線條輕輕描出花瓣的邊。

仔細地觀察你的白色主題，然後找出白色花瓣上的其他顏色，儘管濃度極低，但也許你仍會看見微微的粉色、乳白色和藍色。

用鉛筆畫的百合花，色調能見度會比較高。

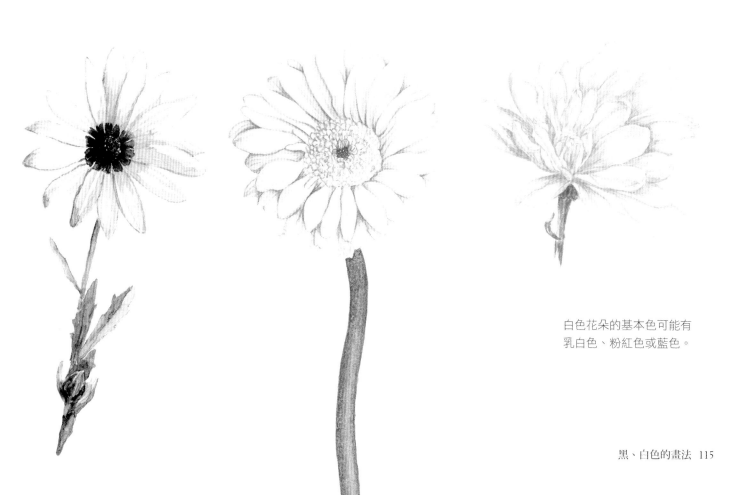

白色花朵的基本色可能有乳白色、粉紅色或藍色。

練習：雪滴蓮（*Galanthus*）

首先用2H鉛筆在素描紙上畫出葉片和花朵，剛開始下筆時，你還不需要畫出太多細節，只用線條配合角度、粗略的圓圈和基本大塊面畫出基本組成結構，然後再加入你想要表現的細節修飾基本草圖。

步驟 1

以普魯士藍、兩種黃原色和一點暗紅混合成淡彩，渲染一次葉片。雪滴蓮的葉片應該是淡淡的煙燻綠，所以如果有需要，你可以再多加一點藍色。用萊姆綠畫花托和兜狀瓣──還是同一組顏色混合，但是檸檬黃多一點。花莖和花托上的反光區域留白。待乾。

步驟 2

在葉片的兩側以深一點的藍綠色刷一層，用沾濕的畫筆幫助與前一層顏色融合。

用所有的原色加一點點紺青混合出帶藍色的中性灰。用很細的畫筆描出花朵輪廓，然後再畫上一點點淡淡的灰色陰影，小心不要覆蓋過所有的白色區域。待乾。

步驟 3

加深葉片上的綠色，記得強反光區域和葉尖的部分要留白。用綠色表現出花莖和花托的形狀，並用同樣的綠色點出花朵上的綠色部位，如果有需要，可以加入一點點檸檬黃──以你的實際樣本為準。待乾。

步驟 4

繼續加深葉片、花托和花莖的綠色，尤其是本影和被白色花朵遮住的葉片。

使用步驟2的中性灰和一枝極細畫筆，小心描一遍葉尖，並加深所有的灰色陰影，記得不要覆蓋過多白色區域。用萊姆綠為花瓣加上線條。最後用橡皮擦清除畫上殘留的鉛筆線條。

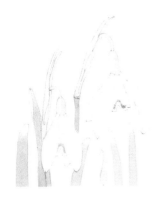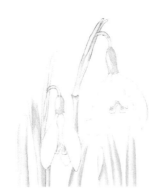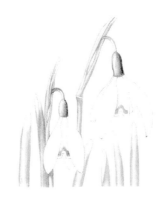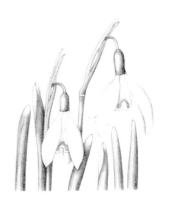

練習：白色仙客來（*C. hederifolium alba*）

步驟 1

仔細畫出仙客來，留意彎折的花瓣和花莖的弧度。轉描到水彩紙上。

步驟 2

稀釋帶粉紅的灰色（螢光玫瑰紅、紺青和一點點印度黃），在陰影最強的部位渲染一層淡彩。

步驟 3

在帶粉紅的灰色顏料裡加入普魯士藍，加深某些陰影區域，並與前一層顏色融合。開始描繪花瓣上的某些主要紋路。

混合出紅棕色（暗猩紅、紺青、一點點螢光玫瑰紅和印度黃），稀釋後在花莖上淡淡地畫一層，等顏料完全乾了之後，小心清除所有的鉛筆線。

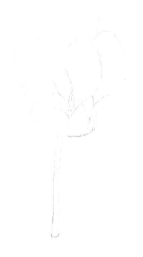

步驟 4

在紅棕色淡彩裡加入更多紺青，進一步加強陰影，並柔化邊緣。用同樣但是更濃的紅棕色顏料加強花莖的陰影面。在某些花瓣和基座上添加一點粉紅色。

用步驟3的第一種粉紅藍混和顏料加強陰影區域，配合一枝很細的畫筆，畫出更多花瓣上的紋路。你可以發現紋路會影響花瓣邊緣的紋理。

修整所有的邊緣，在花莖的右側描出深紅棕色細線，並且加強花莖左側的顏色深度。

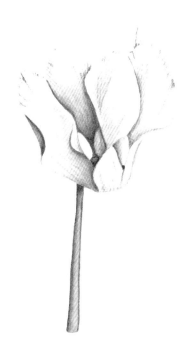

練習：白百合（*Lilium sp.*）

只要一步一步慢慢畫，你會發現這種美麗的花朵其實比看起來容易畫。

步驟 1

畫出百合的外形，留意任何透視收縮現象（參考第 46 頁），然後轉描到水彩紙上。

步驟 2

用法國紺青、暗紅和溫莎檸檬混合成灰色，稀釋後以濕中濕畫法渲染花朵和花苞，記得要留下大量白色區域。

用法國紺青、印度黃和溫莎檸檬混合成黃綠色，畫花瓣基部。再用同樣的混和顏料畫花絲和花柱兩側，並且往中央融合。

用法國紺青、暗紅和一點點黃色混合成紫色顏料畫柱頭。紅棕色的花藥使用了暗紅、印度黃和一點點法國紺青。以綠色混和顏料畫花柱基部的子房。綠色混和顏料加一點藍，使用濕中濕的畫法給莖和葉畫上一層淡彩，記得留下反光區域。

步驟 3

在花苞陰影處上一層淺灰色淡彩，記得大幅度留白。在花瓣基部添上少許黃綠色。加強花絲側面下方的顏色，由邊緣往中央融合淡出。

用一枝小畫筆，在花藥的陰影面點畫更多紅棕色顏料，接著以暗猩紅和印度黃混合成橘色畫花粉，最後再以紫色混和顏料加深花藥內部和基部，以及花柱側面的陰影部分。

在花苞上加上綠色的脈，並且加深脈的顏色和強調邊緣線。加強莖兩側的綠色，然後往中央融合。用藍相的綠色混和顏料畫葉子，葉脈保持淺色，並且留白反光區域。等顏料乾了之後，用稀釋的法國紺青刷一遍葉面的反光區域，接著再以稀釋的黃綠色畫出葉脈。

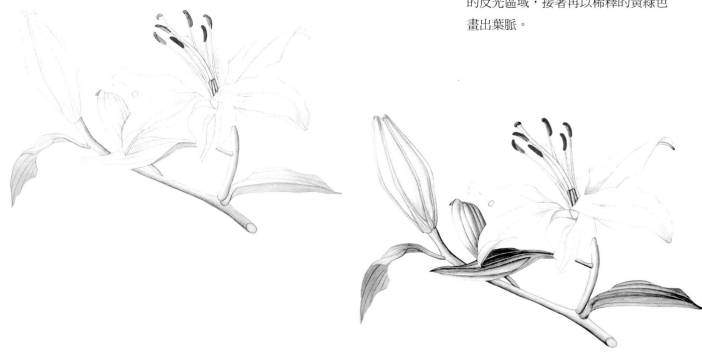

步驟 4

用點畫法再進一步地加深花瓣的陰影部分。用淺灰色在花瓣邊緣勾上細細的輪廓，然後向內側融合。使用同樣的手法勾勒花柱和花絲。加強柱頭上的陰影。修整所有邊線，視需要繼續加深顏色。

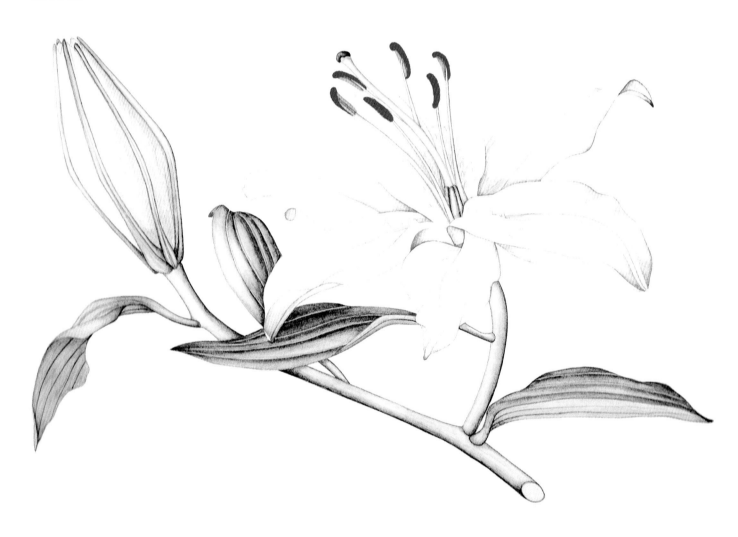

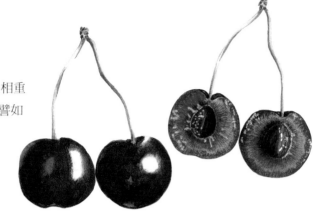

黑色植物和莓果

黑色植物其實是由很多種不同深淺的灰色所組成，這些灰色通常互相重疊造就出顏色的深度。如果你近距離觀察一株「黑色」植物或水果，譬如黑櫻桃（右圖），你就會看到其實它包含非常多種不同的顏色。下面的色彩表示範了畫黑色主題時會用到的顏色。在接下來的貫葉連翹漿果練習中，不但每一顆漿果有自己的反光區域，有些背對光源的漿果側面也有反射光，讓畫面顯得更豐富。

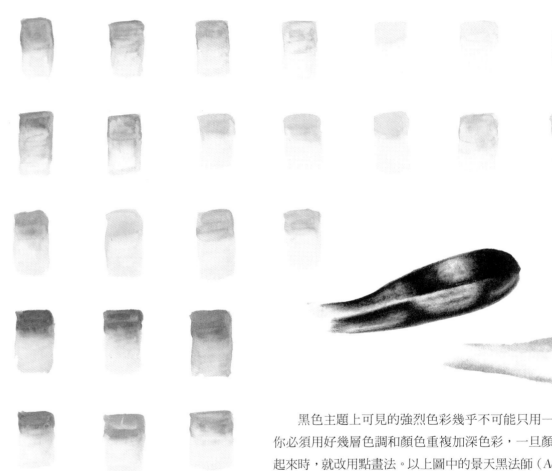

黑色主題上可見的強烈色彩幾乎不可能只用一層顏色表現出來，你必須用好幾層色調和顏色重複加深色彩，一旦顏料厚到會被筆尖帶起來時，就改用點畫法。以上圖中的景天黑法師（Aeonium 'Zwartkop'）葉片為例，你會發現要達到最後黑得發亮的顏色深度，就必須以許多層顏色重複堆疊。

景天黑法師的基本色是用水彩顏料上色，由紅灰、綠灰和藍灰以濕中濕畫法渲染。上半邊的葉片是以水彩繼續完成，用了許多層同樣的顏色互相堆疊，而下半邊的葉片則是以色鉛筆完成，雖然所有的顏色都是中等調性，可是一旦堆疊起來，就能創造出強烈的深色調。使用的顏色有：鈷藍（綠相）、洋紅、杜松綠、藍相的土耳其綠、象牙白。

練習：貫葉連翹（*Hypericum*）

冬季時貫葉連翹會結出許多黑色漿果。這個練習可以用在任何有類似黑色漿果的植物上。

步驟 1

仔細畫出帶著漿果的枝葉，然後轉描到水彩紙上。此時標出強反光區域，會對接下來的步驟很有幫助。

步驟 2

紺青加一點印度黃和朱紅混合成淺淺的藍灰色淡彩，畫在所有的漿果上，包括反光區域。趁顏料還沒乾之前，點入少量稍微紅一點的混和顏料，讓顏料自然融合。

步驟 3

加強漿果的顏色深度，某些漿果的顏色應該比其他漿果更紅。用微濕的畫筆柔化強反光區域和陰影面的反光區域。

步驟 4

紺青加入一點點朱紅和印度黃混合成較濃的顏料，進一步加強色調。當你添加顏色的時候，如果畫筆會將前一層顏色帶起來的話，就必須使用點畫法上色。

在花萼和葉片上加上秋天特有的綠色、黃色和紅褐色來完成畫作。

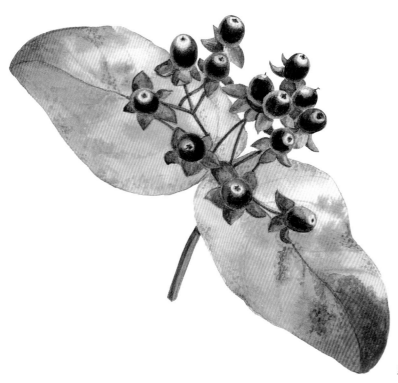

練習：黑色聖誕玫瑰「黑夜」
(*Helleborus* x *hybridus* 'Shades of Night')

黑色聖誕玫瑰的花瓣上有一層白色的「霜」，可以用白色顏料添加在多層顏料堆疊
出的黑色花瓣上。

步驟 1

先畫聖誕玫瑰的基礎結構
圖，表現出碗狀的花形和
彎曲的葉片。

步驟 2

加入細節，諸如雄蕊、葉
脈、花瓣和莖上的紋路。轉
描到水彩紙上。

步驟 3

修整草圖，如果有需要的
話，可以加入更多細節。

步驟 4

用原色混合出一小池中等
濃度的灰，你可以使用任
何原色組合。

　　將灰色混和顏料分成
五份，一份加入紺青，另一
份加入暗紅，第三份加入
綠色，第四份加入暗紅和
紺青混合成柔和偏紫羅蘭
的灰，第五份保持原有灰
色顏料的本色。

　　用非常淡的灰色顏料
渲染整株植物，但避過莖
和種莢，並用萊姆綠畫莖
和種莢。待乾。

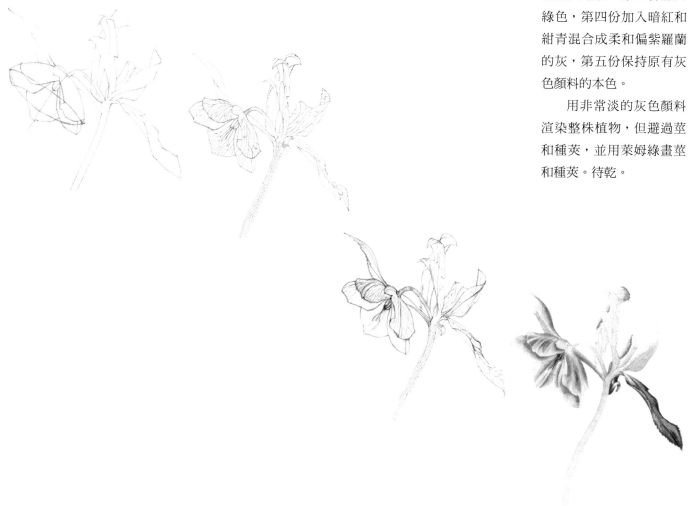

步驟 5

一次一個部位，依序刷濕之後以濕中濕畫法點入紅灰。待乾。

步驟 6

重複同樣的手法，但是改用藍灰。待乾。

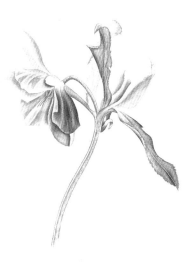

步驟 7

重複同樣的手法，改用紫羅蘭灰。待乾。

步驟 8

畫上同樣但濃度較高的顏色，用濕畫筆幫助融入前一層顏色。重複同樣的步驟，直到顏色達到你想要的深度。如果有需要的話，可以使用點畫法上色。

步驟 9

慢慢地用紅灰、綠灰、藍灰和紫羅蘭灰堆疊出濃厚的黑色——但是黑中仍帶有上述所用到的色調。為了讓顏色更深，以點畫法繼續交互堆疊基礎色——綠色疊著藍色疊著紫羅蘭色疊著暗紅，以此類推，你會看見黑色越來越深。

步驟 10

用非常淡的稀釋白色廣告顏料，替花瓣上一層霧面的霜。在正式上色之前，你可以試著在另外一張紙上練習替深色背景添加白色淡彩。

步驟 11

請注意黑色聖誕玫瑰的葉片是以淡粉紅色和綠色為主色，葉背的顏色顯得比葉面更粉紅，是綠中帶粉紅的色調。先用中性灰打底，乾了之後上一層暗紅灰，待乾。接著再畫上綠灰。用粉紅色和綠色混和顏料重複堆疊，直到達到正確的顏色深度。

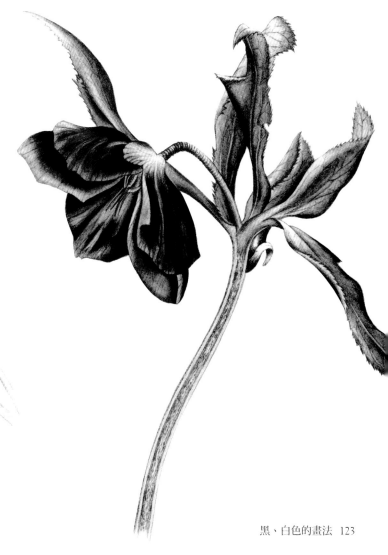

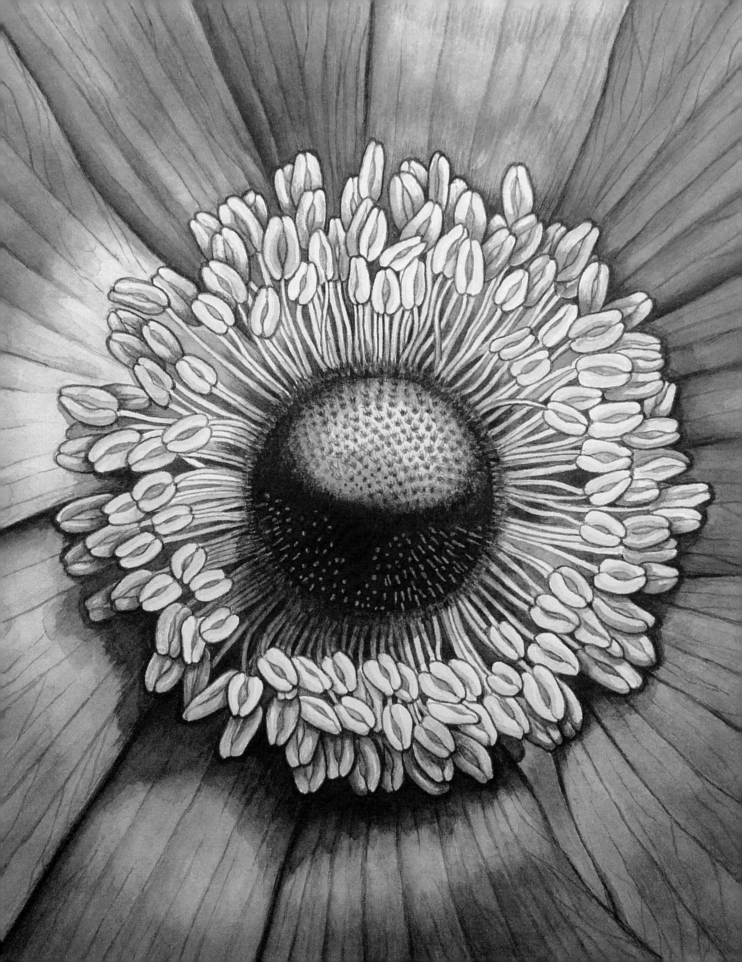

複雜的形狀

松果、向日葵和具有眾多小花或雄蕊的花朵（如左頁銀蓮花的中央部分）對新手來說也許令人望而生畏。不過你可以把看似複雜的主題分解成幾個容易達成的簡短步驟。

費波那契數列

費波那契（Fibonacci），又稱比薩（Pisa）的李奧納多（Leonardo），在 1202 年將一串數列引入西歐數學系統中，這串數列因此稱為費波那契數列。這串數列裡的每個數字都是前面兩個數字的總和：0+1=1，1+1=2，1+2=3，2+3=5，3+5=8，5+8=13，以此類推（由此得到 1、2、3、5、8、13 的數列）。在大自然中時常能看見費波那契數字。以順時針和逆時針方向算算以下這些植物上的螺線數目：鳳梨表皮、松果、葡萄風信子、向日葵、紅千層的果序、仙人掌、寶塔花菜，以及其他不勝枚舉的植物，你會發現它們的排列都符合費波那契數字。

一旦你了解這些植物的結構原理，畫起來就容易許多了。成功的秘密在於絕對的準確度——如果你需要借助照片或影印圖片，請儘管使用，但是在你開始接受人為工具的協助之前，一定要試著靠自己的雙眼觀察，否則你將有可能過度依賴人為工具。畫畫時的挑戰是在於畫出完美的草圖——至於透過何種方式畫出的倒不太要緊，只要你能達到最終的目的。

下方圖例中，以鉛筆表現的木蘭菁葖果細部可以看出兩個方向彼此交錯的螺線，雖然第一眼並不容易察覺。

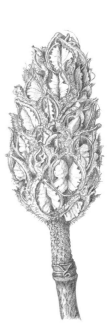

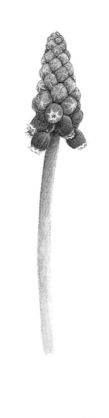

練習：松果（*Pinus* sp.）

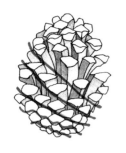

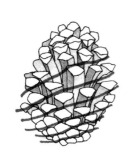

松果排列緊湊的結構讓人望之卻步，但如果你仔細研究一顆松果，尤其是還沒打開的，你會發現松果交相重疊的鱗片是以螺線形排列的。假設你想畫鱗片緊閉階段的松果，就讓它保持適當的濕度（一旦它開始變乾，鱗片就會打開）。

將松果立起來，底部和你的視線高度齊平，你會看見螺線往兩個方向發展，一條順時針，一條逆時針。選一片鱗片，在上面用白色顏料做記號，或是黏上一小片膠帶，然後分別順著兩條螺線方向計算鱗片數目。

在左邊的線圖中，你可以看到靠近松果底部鱗片還沒打開的地方，螺線方向比較明顯，但是靠近上方在鱗片開始打開的部分，就不太容易看清螺線走向。

將松果固定住，明亮的半側面光源能幫助你看清楚細節。在開始畫之前，先拍照能給你很大的幫助，你可以用素描紙描出照片上的線條，畫出正確的螺線位置。

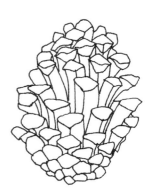

步驟 1

在素描紙上畫出松果草圖，往兩個方向延伸的螺線都要畫出來，這樣能幫助你確定鱗片的正確位置。

步驟 2

轉描到光滑的西卡紙上，也許需要重新描一次線條增加清晰度。接下來用硬一點的鉛筆（2H）以無方向性上色，畫出整體色調。強調鱗片之間的明暗對比和縫隙，在松果一側加上陰影，使松果更有立體感。

練習：紅千層（*Callistemon sp.*）

紅千層是一個非常好的主題，它十分乾燥所以不會凋萎或改變形態，尤其是它的體積夠小，更適合用來練習複雜的螺線。

步驟 1

畫出紅千層果序的外形。

步驟 2

用交叉線條畫螺線走向。

步驟 3

一格一格畫出形狀，清除參考線。

步驟 4

根據光源方向，加上陰影。

步驟 5

加上細節，在圓形區域之間補充陰影。

步驟 6

因為質地乾燥沒有強反光區域，所以只要畫出整體的色調變化即可。

練習：鳳梨皮局部（*Ananas comosus*）

鳳梨是另一個練習費波那契數列的好範本。我們在這裡示範的是鳳梨皮特寫，表現出小菱格裡的結構。

步驟 1

畫出鳳梨皮局部。仔細觀察鳳梨兩側菱格的透視收縮現象，你需要畫出這個透視收縮感來傳達鳳梨的弧度。

步驟 2

用非常稀的印度黃加上一點溫莎紫，以濕中濕畫法渲染一層最淡的顏色。在某些區塊裡同樣以濕中濕畫法點入兩種黃原色。每上一層顏色前，都必須等前一層完全乾透。

步驟 3

用溫莎紫、普魯士藍和一點點印度黃混合成綠色，畫在每一個菱形區域裡，將邊界區分出來。

步驟 4

加深黃色區域，讓分區界線更加明顯。再混合普魯士藍和印度黃，畫上更多層顏色。

步驟 5

最後用溫莎黃和溫莎紫混合並稀釋成的黃色將整幅畫刷一遍，避過每個菱形區域上葉片狀的小尖角。

練習：向日葵（*Helianthus annuus*）螺線

就如雛菊、非洲菊、小白菊和紫菀等許多花朵一樣，向日葵的花朵也屬於頭狀花序，它們同為菊科這個大家族的成員。雖然它的花序看起來像單一花朵，其實卻是許多小花組成的。在右邊的向日葵照片裡，你可以看見外圈的舌狀花和中央的筒狀花。

你也可以觀察到筒狀花循著很明顯的螺線排列而成，如此便能夠讓每一朵小花接收陽光和接觸到授粉者的機會均等。這一朵向日葵上往兩個方向延展的螺線分別是 21 條和 34 條，同樣屬於費波那契數字。

步驟 1

想要準確地畫好這類主題，相片能幫上很大的忙。用乾淨簡潔的鉛筆線，先將相片描到描圖紙上。

步驟 2

用一枝色鉛筆或鉛筆，標出反時針方向的螺線，應該有 21 條。

步驟 3

用代針筆或另一個顏色的色鉛筆，畫出順時針方向的螺線，應該有 34 條。螺線之間的小空間應該都是一樣的尺寸，但是越往中心，因為小花還沒成熟，空隙就越小。每個空隙的形狀看起來應該是菱形或正方形的。

步驟 4

畫好螺線之後，你就可以將線圖轉描到水彩紙上。不需要轉描螺線，而是在小空隙裡畫上一顆一顆筒狀花。

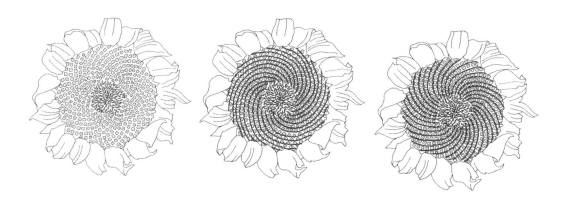

練習：用遮蓋液畫草莓（*Fragaria sp.*）

顏色討喜、味道甜美的草莓體積雖小，卻是個複雜的主題。正如第 126 頁的松果和第 129 頁的向日葵，草莓表面的種子也是明顯的螺線排列。

　　這麼小的主題，並不需要太複雜的事前計畫。你可以將一顆草莓放大兩倍來畫，這樣更能清楚地表現它的細節。在你開始畫之前，先花點時間觀察它，以及往兩個方向延伸的螺線。你應該也能看見果肉透出來的各種紅色、粉紅色和橘色，這些顏色組合出草莓的暖紅和冷紅色調。

步驟 1

用清楚的鉛筆線條畫出草莓輪廓，標出強反光區域，並轉描到水彩紙上。

步驟 2

用遮蓋液遮住強反光區和種子（參考第 24 頁）。

步驟 3

在整顆草莓上以耐久玫瑰紅淡彩渲染一層，並保持銳利的邊緣。趁淡彩還沒乾，在靠近頂端部位點入少許暗猩紅，以及淡淡的橘色混和顏料（暗猩紅和印度黃），另外再用深一點的暗猩紅和紺青混和的顏料，畫在草莓下方左側，成為陰影。為萼片上一層淡綠色。

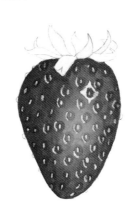

步驟 4

待乾透之後，用橡皮擦輕輕擦去遮蓋液。你會需要用一枝細畫筆修整強反光和種子邊線，同時補上正確的顏色。以微濕的畫筆小心柔化某些強反光區域邊緣。

　　用深色表現出種子所在處的凹渦，然後在暖黃裡加入少許藍色和紅色畫種子。將左邊陰影處的弱反光區域挑掉一些顏料。用不同調性的綠色完成萼片。

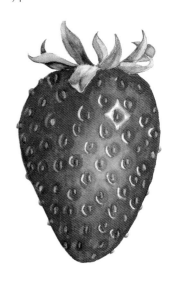

練習：在皮紙上畫葡萄風信子（*Muscari latifolium*）

雖然這個練習是畫在皮紙上，但你也可以使用水彩紙。皮紙的繪畫技巧是一次畫一個部分，因此除了一剛開始的渲染之外，在作畫過程中並不會再用到任何渲染，而是以點畫法將最終的顏色和深淺度直接畫在皮紙上。

步驟 1

將素描紙上的葡萄風信子線圖輕輕描到皮紙上。雖然你可以擦掉皮紙上的鉛筆線條，但是摩擦動作會損傷皮紙表面。

步驟 2

混合法國紺青和少許鮮豔的藍相紫羅蘭色，稀釋並上色，將鐘形小花頂端留白。整幅畫必須用幾乎全乾的極細畫筆來作畫。用檸檬黃和少許法國紺青混合稀釋後畫花莖。

步驟 3

用深一點的法國紺青和鮮豔的藍相紫混合色，強調最深的陰影，小心保持小花上的個別花形。在黃色混和顏料裡加一點法國紺青，畫出花莖的陰影面。

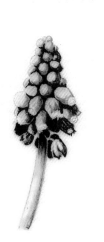

步驟 4

用法國紺青和一點點螢光玫瑰紅混合的顏料加深小花上的中性色調。混合法國紺青、鮮豔的藍相紫色和一點點檸檬黃成深藍黑色，用來畫花朵內部。

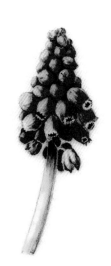

練習：觀賞用蔥（*Allium* sp.）

觀賞用蔥並不容易畫，它們的莖部頂端花序上有很多從同一個點往外呈放射狀生長的小花。如果你用相機拍下花朵頭部作為底稿，能讓你比較輕鬆地畫出相關位置正確的草圖。

你需要的材料有：西卡紙紙板或熱壓水彩紙、HB 鉛筆、0.1 或 0.2 尺寸的不易褪色／防水黑色代針筆。（如果你打算直接在線稿上畫顏色，就用水彩紙。西卡紙紙板非常光滑，適合使用沾水筆作畫，但是不太能承受水彩顏料。）

線圖

步驟 1

用一枝鉛筆描下主要花朵的位置，然後以目測輔助，在花朵間補上花苞和花梗。觀察花朵和花梗之間的空隙形狀──這樣能幫助確定每個組成元素的位置。分成好幾個小區域觀察，一次觀察一塊。

步驟 2

用 0.2 尺寸的筆畫中央的花朵，使它們看起來比較有分量，而且這樣能製造出立體感。用 0.1 的筆畫遠一點的花朵。

步驟 3

在花序中央以密集的細點表現出細小花梗叢聚的感覺。

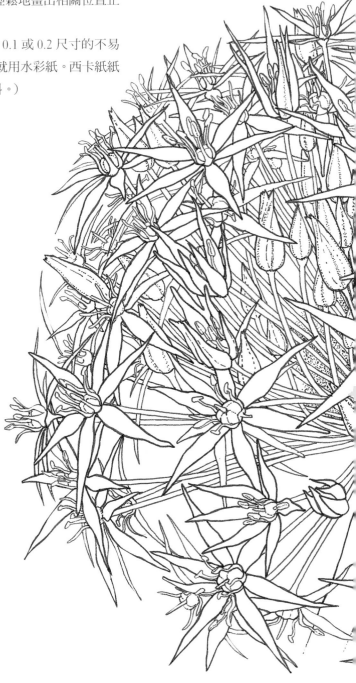

上色

觀賞用蔥的外形渾圓，充滿立體的細部結構，畫起來非常有挑戰性。你可以繼續使用前一張練習圖，或用原始稿重新準備一張水彩版本。若希望畫作更有插圖感，可以用代針筆或沾水筆畫出所有的細節。

步驟 1

混合樹綠和溫莎黃，稀釋之後畫在每一朵小花中心。

步驟 2

用耐久淡紫和溫莎紫混合成的淡彩畫花瓣。

步驟 3

前面的紫色和綠色顏料互相混合，用來畫每一根花梗。

步驟 4

在主花上堆疊幾層顏料，賦予位在前景的感覺，而後方的花色比較淡，甚至融入背景色之中。

練習：多年生矢車菊（*Centaurea montana*）

矢車菊和刺菜薊（右頁）其實是許多小花聚生花莖頂端，周圍環繞著綠色或棕色且像鱗片般的總苞。

步驟 1

在結構草圖上，畫出小花排列出的橢圓形和總苞上的菱形紋路。加上你想要的細節，進一步修飾。

步驟 2

將少許溫莎紫調入橄欖綠降低彩度，在花莖上淡淡渲染一層。再加入更多溫莎紫畫陰影。總苞部分使用同樣的調合顏料，但是多加一點樹綠。

步驟 3

混合紅相淡紫和紺青，為小花上第一層顏色。用濕中濕法將同樣但是更深的顏料隨處點染。

步驟 4

混合並加深之前用過的所有顏料，加強陰影區域。將總苞上的菱形分區以土黃描出分界，並用烏賊褐在外側畫出細毛。用藍相紫加深部分小花，保持小花細致的透光感。

步驟 5

繼續加強深色部分和陰影，直到你滿意的程度

練習：刺菜薊（*Cynara cardunculus*）

步驟 1

用橄欖綠以濕中濕技法畫花朵基部和莖。混合橄欖綠和耐久淡紫，點在一部分總苞和莖上。

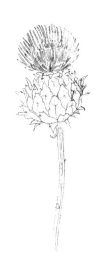

步驟 2

將步驟 1 完成的色層當作低反光區域。稍微用橄欖綠淡彩或橄欖綠和耐久淡紫的混合色再渲染幾層。以橄欖綠和溫莎紫混和的顏料加強陰影區域。

步驟 3

用土黃為總苞尖端上色。以溫莎紫強調總苞外形，表現強反光區域。混合溫莎紫和一點點蔚藍，畫在莖側邊的陰影面，增加立體感。

步驟 4

用土黃和少許溫莎紫混合成的淡彩畫類似朝鮮薊的筒狀花，表現出花朵中央的密集感。細毛般的雄蕊必須一根一根處理，使用的是溫莎紫、耐久玫瑰紅和紺青混合色。同樣的混和顏料裡加入蔚藍色，畫在其中一些花藥上。

步驟 5

在花藥三分之二的長度畫上淡淡的紫色顏料表現出深度，上面的三分之一必須清楚地描繪出來。

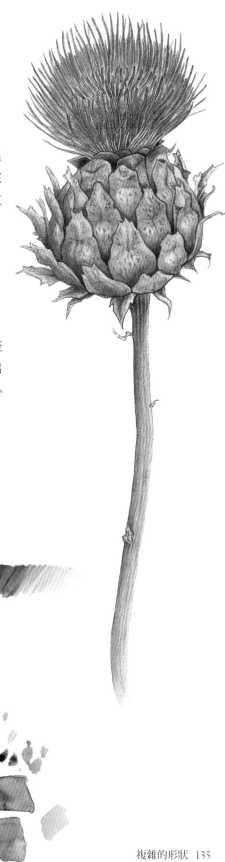

練習：銀蓮花「德康」（A.'De Caen'）的花心

這個練習的重點在於表現出極為精緻的細節。將主題安排在強烈的方向性光源之下，對細節對比非常有幫助。畫雄蕊草稿的時候，你也可以藉助於照片，但是色樣一定要參考實際植物，因為照片裡的顏色通常都與實物有出入。

要調出與實際銀蓮花一樣的顏色並不容易，但是你可以用色樣紙練習色彩彼此堆疊的效果。事前練習紋路和細節，也有助於建立正式作畫時的信心。

步驟 1

畫草圖，觀察相鄰組成元素之間的反白區域形狀，確定每根花藥都有花絲相連。由於雄蕊眾多，你可以用圓形等分法做記號，幫助導引雄蕊延伸的方向，使草稿更準確。

步驟 2

混合溫莎紫和螢光玫瑰紅，以濕中濕法為花瓣一片一片渲染第一層顏色。

先在花朵中央隆起的上半部刷上非常淡的檸檬黃和印度黃混合色。同樣用濕中濕法，在圓丘下半部畫上鮮豔偏紅的紫色。然後在花藥加上非常淡的檸檬黃和印度黃混和的顏料。開始勾勒出花絲。

在偏紅紫色的花心（雌蕊群）中央以遮蓋液遮住小凸點和短線條，保留被遮住的顏色（參見步驟 5）。

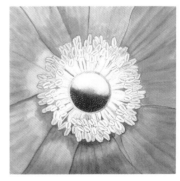

步驟 3

替花絲上第一層顏色。雄蕊使用的是溫莎紫、普魯士藍和蔚藍混合出的幾個不同深淺色。用溫莎紫和普魯士藍調出深色顏料，勾勒出花心周圍的陰影。

步驟 4

替花瓣上第二層顏色，使用中尺寸畫筆和溫莎紫。筆畫方向應該順著每一片花瓣上的放射線，由外圍向中央上色。在藍色的花藥上添加藍底，之後再加深每一枚花藥中央的陰影。用極細的畫筆描繪最後的細節。

加強黃色花藥的顏色。在藍紫色混合底色裡加入樹綠，將中央圓丘部分的顏色加深至紫黑色。

勾勒雄蕊邊線，並用溫莎紫、普魯士藍和一點點樹綠畫上花藥中央的陰影。待乾之後，在陰影上加一點點印度黃。

用鮮豔的藍相紫羅蘭色、鮮豔紫和鮮豔的紅相紫羅蘭色，讓花瓣的顏色更活潑。隨處增添花瓣色彩，營造光線在花瓣之間閃爍的感覺。

步驟 5

加深中央圓丘的陰影。待乾之後，清除遮蓋液，你會看見上一層的紫羅蘭色。

勾勒花瓣輪廓，並往內側柔化輪廓線條。加入更多的黃色在中央圓丘上。加強陰影，尤其是左側區域。仔細看落在花絲之間的陰影，在每顆花藥下方加上陰影增加深度。稍微加強位在下方的花絲，讓它們更融入背景，同時增加上層黃色花絲的鮮豔度，將它們往前景拉。

步驟 6

在中央圓丘上添加表面的細節，使它更立體。留意每一個「小點」上都有細毛，隨著小點在圓丘上的位置，細毛也會指向上方、下方或是朝著你的方向——所以要畫出細毛的透視收縮感。要畫出這個細節必須仔細觀察，並且做好計畫。最後用紫色顏料替花瓣畫上細紋。

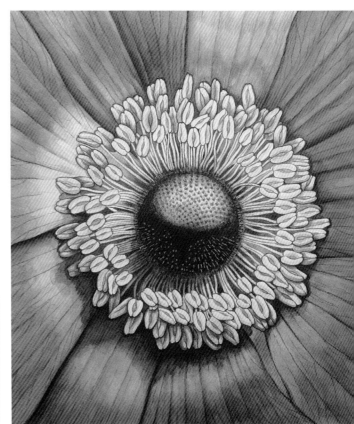

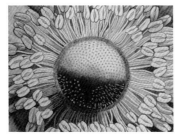

材料和店家資訊

以下資訊為本書出版當時狀態。

材料

顏料

L Cornelissen & Sons, Artists' Colourmen
105 Great Russell Street, London WC1B 3RY.
Tel: 020 7636 1045.
www.cornelissen.com

皮紙

William Cowley
97 Caldecote Street, Newport Pagnell, Bucks MK16 0DB.
Tel: 01908 610038.
www.williamcowley.co.uk

畫紙

Falkiner Fine Papers
30 Gillingham Street, Victoria, London, SW1V 1HU.
Tel: 020 7233 9999.
www.store.bookbinding.co.uk/store

一般美術用品

Jackson's Art Supplies
1 Farleigh Place, London N16 7SX
Tel: 08444 998430
www.jacksonsart.com

建議的品牌

畫紙

Hot-pressed (HP) 300 gsm (140 lb)
Arches Aquarelle
Fabriano Artistico extra-white
Royal Watercolour Society (RWS)
Sennelier 300 gsm
Stonehenge 250 gsm：色鉛筆專用的百分百純棉畫紙。

鉛筆

Caran d'Ache Technograph
Derwent Graphic
Faber-Castell
Staedtler Mars Lumograph

貂毛筆

Da Vinci Maestro Series 10 or 35
Isabey Series 6228
Raphaël Series 8404
Winsor & Newton Series 7 Round

水彩顏料

Holbein
Lefranc & Bourgeois
Old Holland Classic
Schmincke Horadam
Sennelier
Winsor & Newton Professional

色鉛筆

Caran d'Ache Pablo
Caran d'Ache Luminance
Derwent Artists
Derwent Studio
Derwent Signature
Faber-Castell Polychromos
Lyra Rembrandt Polycolor
Prismacolor Verithin
Prismacolor Premier
Schwan Stabilo Luminance

進一步的相關資訊

UK Coloured Pencil Society
www.ukcps.co.uk

South West Society of Botanical Artists (SWSBA)
www.swsba.org.uk

Society of Botanical Artists (SBA)
http://www.soc-botanical-artists.org

植物資訊網站

www.rhs.org.uk
www.actaplantarum.org
www.tela-botanica.org
www.iberianwildlife.com
www.spatiawildlife.com
www.botanicaljourneys.com

書中的畫家

假如沒有專業和業餘畫家朋友們的慷慨支持，就不會有這本書。我們想感謝伊莉莎白・法藍區（Elizabeth French）、安・貝冰頓（Anne Bebbington）和我們的主編克莉絲蒂・李察森（Kristy Richardson），以及她在 Pavilion Books 的同事們，感謝他們始終對我們保持信心。我們許多的學生都將畫作頁獻給本書，希望能夠因此啟發眾多新銳畫家。書中大多畫家都是南威爾斯植物畫家協會（SWSBA）的會員，這個協會負責在英格蘭西南部舉行研習課程、講座和相關活動。

圖片出處

第 8 頁：拜占庭時期，最早的橘色胡蘿蔔繪圖，胡蘿蔔在當時是一種藥用植物。Dioskorides Codex Vindobonensis Medicus Greacus，《希臘藥典》（The Greek Herbal of Dioscorides），西元 512 年／歷史圖片／布立吉曼影像庫（Bridgeman Images）

第 9 頁：《花卉靜物》（Still Life of Flowers），楊・戴維茲・德・希姆（Jan Davidsz de Heem, 1606 ～ 1684）（及其畫室）／強尼・凡・赫夫騰藝廊（Johnny van Haeften Gallery），英國倫敦／布立吉曼影像庫（Bridgeman Images）

凱特・巴玲（Kate Barling）74、75；喬伊斯・巴勒思（Joyce Barrus）120；菲爾・龐德（Phil Bound）47（左）、94；潔斯・卡爾（Jess Carr）14（上）、53（上）、68、69、107（上）、113（左下）；柏納・卡特（Bernard Carter）106、107（下）、108、109；羅莎琳・克倫姆（Rosaline Crum）40（局部）；凱瑟琳・戴（Catherine Day）2、10、14（下）、19（下）、25（上）、54、55（右）、56（下）、58（局部）、59（上）、78（上）、92、115（上與中央）、118、119、126（右上）、138；黛比・德渥登（Debbie Devauden）40（局部）、113（右下）、125（左下）、127；瓊・依凡斯（Jon Evans）40（局部）、43（上）、50（下）、93（上）、95、114；若絲・富蘭克林（Ros Franklin）16（上）、52；蘇・格比（Sue Gubbay）40（局部）；琳達・漢普森（Linda Hampson）100，101；潘・哈格列芙（Pam Hargreaves）24（上）、62、63、77（下）、110、111；喬依・西絲（Joyce Heath）40（局部）；包博・瓊斯（Bob Jones）58（局部）；蘇珊・坎普（Susan Kemp）67、78（下）；維荷妮・克特（Vérène Kutter）60；大衛・路瑞（David Lewry）98、99、102、103；珍・洛依瓊斯（Jan Lloyd-Jones）113（上）、115（右）；伊莉莎白・瑪里歐（Elizabeth Marriott）40（局部）；若曦・馬汀（Rosie Martin）21、22（右）、23、26、28、29、30、32、33、34、35、36、37、38、39、41（上）、42、44、45、46、47（右）、48、49、70、71、76、77（上）、80、86、87、88、89、90、91、96、105（下）、112、116、120（右下）、122、123；希拉蕊・沛因（Hilary Paine）40（局部）；喬瑟芬・皮區（Josephine Peach）40（局部）；莎拉・波特（Sarah Poat）5、124、125（右下）、128、132、133、134、135、136、137；維維安・露（Vivienne Rew）6、72、73、104；漢彌頓・山普佛（Hamilton Sampford）43（下）；畢佛莉・薩格登（Beverley Sugden）13；梅瑞兒・瑟斯坦（Meriel Thurstan）7、11、12（下）、16（下）、17、19（上）、20（上）、22（左）、23（豆子）、24（下）、25（下）、29（蕁麻）、31、41（下）、50（上）、53（下）、55（左）、56（上）、57、58（局部）、59（下）、61、64、65、66、79、81、82、83、97、115（左）、117、120（上）、121、125（上）、126、129、130、131、139；茉莉亞・崔奇（Julia Trickey）12（上）、15、18、20（下）、23、105（上）；凱特・威爾森（Kate Wilson）51、84、85；克莉絲汀・威絲頓（Christine Wisdom）40（局部）；約翰・萊特（John Wright）93（下）。

接下來兩頁是為書中練習提供畫作的畫家自我介紹：

凱特・巴玲 Kate Barling

我是在 2007 年時上了一堂瑪莉・法蘭西斯（Mally Francis）在康瓦爾開的課，這堂課喚醒了我對植物藝術的興趣，因而進一步報名若曦・馬汀的課程，拿到 SWSBA 的認證。因為想更上一層樓，便畫了四幅參展作品給皇家園藝協會且獲得了展出機會。這一幅蘋果是《我花園裡的蘋果》（Apples from my Garden）六幅系列作品中其中一幅，每一幅作品都展示了蘋果生長的三個階段。我今年已經 72 歲了，沒有受過正式畫家訓練，對我來說繪畫遠遠比素描來得容易。

菲爾・龐德 Phil Bound

我是一位退休的數學老師，也曾當過會計師。在 2007 年即將退休之際才上了第一堂素描和水彩課，一開始我在一個成人繪畫班裡學畫風景畫，但很快地就體認到植物畫才是我真正的興趣所在。經過旁人的鼓勵，我報名加入 SBA 的植繪認證課程，並且在 2012 年拿到證書。現在我畫的都是自己喜歡的主題，我以繪畫為樂，而非為了賣錢。我那一座充滿自然野趣的花園，是我長年的靈感來源。

潔斯・卡爾 Jess Carr

藝術一直是我人生和教育背景的一部分。我在 2005 年開始畫植物插畫之前，是以油彩和壓克力顏料畫花卉。在 2011 年拿到 SWSBA 的證書，而且獲得一份幫助我進修的獎學金。2012 年我獲選在 RHS 參展，現在正在畫要展出的作品。我對植物耐人尋味的細節特別感興趣，而且十分喜歡「鑽進」我要畫的主題內部，看看裡面藏了什麼被忽略的東西。植物具有立體結構的感性面向是最能令我浸淫其中的一點。

柏納・卡特 Bernard F. Carter

我生長在一個顏料隨手可得的家裡，我的母親是位優秀的水彩畫家，小時候的我能用廣告顏料胡亂地「表現自我」。13 歲時拿到位在德比（Derby）的喬瑟夫萊特藝術學校（Joseph Wright School of Art）獎學金。當了一陣子專業攝影師之後，我將手裡的 Nikon 相機換成柯林斯基（Kolinsky）00 號畫筆，開始往植物插畫家的路前進。我的客戶包括植物學家大衛・貝拉米（David Bellamy），也曾透過 Webb 和 Bower 出版社出版植物繪畫書。2012 年以水果和蔬菜的系列作品獲得夢寐以求的 RHS 金牌獎。我向來喜歡以非傳統方式呈現植物畫！

凱瑟琳・戴 Catherine Day

我有興趣的植物範圍很廣，包括異國和生長在西南部溫和氣候下的原生種植物。英國西部多樣化的植物大大啟發了我的靈感。2005 年我拿到了普里茅斯大學（Plymouth University）的插畫學位，自此之後就專注於植物繪畫。2007 年我的十大功勞屬（*Mahonia*）植物畫得到 RHS 銀牌獎，2008 年又以水仙系列得到銅牌獎。2012 年完成了 SWSBA 的繪畫植物學課程。我同時也是伊甸園計畫植物畫冊的繪畫團隊成員之一。

黛比・德渥登 Debbie Devauden

自從 6 歲祖母留給我一本 1930 年代早期在多賽特郡（Dorset）完成的野花水彩畫冊之後，我就開始畫花朵了，直到現在。2003 年我拿到位於切爾西藥草園（Chelsea Physic Garden）的英國園藝學校（English Gardening School）頒發的植物繪畫證書。我的畫去過世界各地，也經常參展，包括植物畫家協會 SBA 在倫敦的畫展。現在我以蒙茅斯郡（Monmouthshire）為中心，常在不同地點教授植繪課程和研習營。

瓊・依凡斯 Jon Evans

三年前我報名參加了梅瑞兒・瑟斯坦的植物插畫課，我是在 1980 年代完成學業的，而且從來沒碰過植物繪畫。自從上了她的課之後，我發現植物繪畫是一種完全不同的藝術領域，它能挑戰你的極限，對主題的觀察和準確度都是最高標準，你還必須具備決心和毅力，因為一幅畫可能得花上幾個星期或幾個月才能完成。雖說如此，我很愛植物繪畫的挑戰性，研究主題的過程就像踏上一段小小的探險之旅，畫植物畫能讓你重新領略自然世界的美好和奇妙之處。

琳達・漢普森 Linda Hampson

我的專長是畫植物和自然史相關主題，主要工具是色鉛筆，並搭配其他媒材畫背景。我喜歡用深色、憂鬱的背景，這個特色讓我獲得許多英國國內外的獎項。我曾被邀請列入 2014 年度「藝術家群像」（Who's Who In Art），我的畫作也出現在很多英國和國際性畫展中，我現在畫的作品也將會在紐約州立博物館「大自然的焦點」（Focus on Nature）特展中展出。我也有豐富的色鉛筆教學經驗，並且會固定開設課程。

包博・瓊斯 Bob Jones

我這輩子一直都很喜歡用畫筆和顏料塗塗畫畫，年屆 70 歲的我受了梅瑞兒和若曦第一本書的啟發，終於決定開始畫植物畫。我參加過許多課程，不斷學到新東西。我喜歡用鉛筆和水彩在家裡或本地植物園裡照著實物畫植物和昆蟲，有時候我也會用顯微鏡。我不太常參加畫展，通常都是我隸屬的兩個植物畫協會的會員作品展，雖然參加展覽有點可怕，但是也能獲得成就感。畫植物畫永遠不嫌晚，如果我做得到，你一定也可以！

蘇珊・坎普 Susan Kemp

自從我從師範學校畢業之後，除了帶孩子們做美勞之外，就沒再畫過什麼畫。我是在康瓦爾郡的伊甸園計畫園區認識若曦和梅瑞兒的，自此之後，我又找到了畫植物畫的樂趣，並且非常享受每一個主題帶來的挑戰。

潘・哈格列芙 Pam Hargreaves

我是一個速度很慢且深思熟慮的畫家，喜歡面對挑戰和精細的描繪，並且在下筆之前會認真研究植物的每一個小細節。我在 2011 年拿到 SWSBA 授予的植物繪畫認證，2013 年得到 RHS 的系列展覽銀牌獎。和花比起來我更喜歡畫蔬菜，尤其喜愛像蕪菁或包心菜這類只有烹調功能的植物，經過近距離觀察，你會發現它們美麗無比，而且具有最不可思議的色彩、質地和紋路，我尤其喜歡捲曲糾結的根團。

維荷妮・克特 Vérène Kutter

我退休後才開始畫畫，之前從沒畫過。多謝老師指導有方，讓我獲得植物畫家協會 SBA 的證書，不過我對植物學的興趣不亞於對畫畫的興趣，也曾獲得許多優秀植物學家的幫助和建議。2014 年我的歐洲銀蓮花系列畫得到 RHS 銀牌獎，我的著作《歐洲銀蓮花》（The Genus Anemone in Flora Europaea）也被收藏在 RHS 的林德立圖書館（Lindley Library）裡。

大衛・路瑞 David Lewry

我是一位職業畫家，也教授水彩、色鉛筆和鉛筆繪畫課程。剛開始我只是到伊甸園計畫園區試上一堂植物插畫課，卻因此被深深吸引，並在梅瑞兒和若曦的指導下拿到 SWSBA 的證書。在 2009 年我的系列作品「貝德佛市場上的異國果菜」（Exotic Fruit and Vegetables from Bedford Markets）得到 RHS 銀牌獎，在畫中我使用色鉛筆和水彩表現出主題多樣的質感。我現在在貝德佛周邊開設頗受好評的繪畫課程和研習營，《業餘畫家》（Leisure Painter）雜誌裡也有我寫的繪畫步驟示範。我是英國色鉛筆協會的會員，去年有兩幅作品被選入協會夙負盛名的年度畫展。

莎拉・波特 Sarah Poat

我是在 BTEC 的認證課程中，一堂有關藝術和設計的通識課裡學到如何畫畫的，我相信準確的草圖是出色畫作的必備基礎。五年前我報名若曦和梅瑞兒的植物畫課程後，才開始接觸水彩，學習如何調色和疊色，以及從有限的色彩混合出許多不同的顏色。我很喜歡挑戰表現主題的立體感和擬真感，我也培養用放大鏡觀察植物細節的興趣。透過放大鏡觀察，植物看起來變得比較抽象，但是又能讓人正確地畫好植物。

維維安・露 Vivienne Rew

擁有平面設計學位的我已經當了二十年的自由設計師，早期的工作需要借助手繪和插圖技巧，但慢慢地平面設計的「藝術性」部分都被電腦給取代。因此我加入一個本地的藝術社團「艾胥博植物藝術協會」（Ashbourne Botanical Art Society），當時我對水彩和植物畫一無所知，但隨即迷上了水彩和植物畫注重細節的特點。我曾跟隨若曦和梅瑞兒學畫，並且也是 SWSBA 的會員。

漢彌頓・山普佛 Hamilton Sampford

幼年時我對大自然的狂熱，引領我走入與地理、種植和園藝有關的職業。因為我喜歡畫圖，所以發現觀察細節的重要性。將立體主題重現在紙面上是能深具啟發性的挑戰，你必須全神貫注，以正向角度嚴格審視自己的畫，進一步畫出準確的色彩和形體。植物繪畫充分展現了自然世界的奇妙之處。能夠心懷敬意地與大自然為友，並且擁有植物畫家必須具備的技巧和天分，是眷顧我多年的福分。

茱莉亞・崔奇 Julia Trickey

我喜歡畫不完美的主題，而且常常以放大尺寸表現凋謝中的花、秋天的葉片和種子頭，我也喜歡在黑色背景上畫水果和花朵。我的植物畫獲得許多獎項，包括四枚 RHS 金牌。RHS 的林德利圖書館、美國匹茲堡的杭特植物文獻館（Hunt Institute for Botanical Documentation）、切爾西藥草園和私人收藏家也都收藏了我的作品。2014 年我獲選為英國郵政畫了三組英國花卉郵票。我也固定教授植物畫課程和研習營。

凱特・威爾森 Kate Wilson

我原本以為自己喜歡用線圖和相片記錄世界萬物，但就在六年前我發現了植物畫，並且深深愛上了它。用鉛筆完成第一幅蘋果時的喜悅，到現在都還是美好的回憶，從那幅畫之後，我不斷提升自己的水彩技巧，並且體認到相機無法取代看似傳統的植物畫，它只是促使我們畫得更好的推手。2013 年我是倫敦 RHS 蘭花及植物藝術展中得到銀獎的 SWSBA 會員之一，我的繪畫之路將會一直走下去。

中英對照

2 劃
七葉樹 horse chestnut
七葉樹果實 conker

3 劃
三色堇 pansy
土耳其頭巾南瓜 Turk's turban squash
子房 ovary
小白菊 feverfew
小蒼蘭 freesia

4 劃
五葉地錦 virginia creeper
天竺葵 geranium
心皮 carpel
木蘭樹 magnolia
毛地黃 foxglove
毛頭鬼傘 shaggy ink cap
水仙 daffodil

5 劃
尼爾森立金花 Cape cowslip
布穀花 cuckoo flower
甘藍葉 brassicas
白百合 white lily
白色仙客來 white cyclamen
矢車菊 cornflower

6 劃
吊燈花 umbrella flower
吊蘭 spider plant
地下莖 rhizome
地衣 lichen
托葉 stipule

7 劃
佛焰苞 spathe

旱金蓮 nasturtium
李子 plum
杏桃 apricot
貝母花 fritillary
赤鐵礦 haematite

8 劃
刺菜薊 cardoon
孢子盤 spore-producing disc
松果 pine cone
玫瑰 Japanese rose
直根 taproot
花序 inflorescence
花柱 style
花被 perianth
花絲 filament
花萼 calyx
花藥 anther
青金石 lapis lazuli
非洲菊 gerbera

9 劃
匍匐莖 stolon
柱頭 stigma
紅千層 bottlebrush
美洲防風 parsnip
胚珠 ovule
苞片 bract
香豌豆 sweet pea

10 劃
倒掛金鐘 fuchsia
海芋 wild arum
祕魯水仙 Peruvian lily
茜草植物 madder
茶花 camellia

11 劃
常春藤 ivy
球莖 corm
甜沒藥 sweet cicely
甜桃 nectarine
甜菜根 beetroot
異株蕁麻 stinging nettle
荷包豆 runner bean
貫葉連翹 St John's wort
雪花蓮 snowdrop
雪滴蓮 snowdrop
頂芽 terminal bud

12 劃
報春花 cowslip
紫菀 aster
腋芽 axillary bud
雄蕊 stamen
黃桃 peach
黃菖蒲 yellow flag iris
黑色聖誕玫瑰 black Lenten rose
黑李子 damson
黑法師 aeonium
黑直率藤 black bryony

13 劃
節瓜 courgette
萼片 sepal
葉身 leaf blade
葉柄 petiole
葉脈 vein
葉緣 margin
葡萄風信子 grape hyacinth
酪梨 avocado

14 劃
榛子 hazel

蒲公英 dandelion
銀蓮花 anemone

15 劃
寬裙鳶尾 bearded iris
豬籠草 pitcher plant

16 劃
橡樹癭 oak gall
蕈菇 fungi
蕪菁 swede

17 劃
簇生鬼傘 trooping crumble cap
耬斗菜 aquilegia
薑荷花 siam tulip

18 劃
藍花西番蓮 blue passion flower
藍鈴花 harebell
雛菊 daisy

20 劃
寶塔花菜 romanesco cauliflower
懸鈴木 London plane
蘇格蘭圓葉風鈴草 Scottish bluebell

21 劃
櫻桃李 cherry plum

22 劃
鬚根 fibrous root

23 劃
鱗莖 bulb

顏色對照 （＊色鉛筆的顏色；＊＊水彩和色鉛筆都有的顏色）

黃

黎明黃 aureolin yellow
鉍黃 bismuth yellow
鎘橙 cadmium orange
鎘黃 cadmium yellow ＊
深鎘黃 cadmium yellow deep
淡黃綠 chartreuse ＊
深銘黃 chrome yellow deep
淡銘黃 chrome yellow light
銘黃檸檬 chrome yellow lemon
乳白 cream ＊＊
乳黃 creamy yellow ＊＊
印度黃 Indian yellow ＊＊
檸檬色 lemon
檸檬黃 lemon yellow ＊＊
深檸檬黃 lemon yellow deep
那不勒斯黃 Naples yellow
酞菁金 quinacridone gold
溫莎檸檬 Winsor lemon
溫莎黃 Winsor ycllow
溫莎深黃 Winsor yellow deep
土黃 yellow ochre

紅

暗紅 alizarin crimson ＊＊
鎘紅 cadmium red
胭脂紅 carmine red
暗紅 crimson ＊
深洋紅 dark magenta ＊
紫紅 fuchsia ＊
洋紅 magenta ＊＊
深茜草紅 madder red deep
螢光玫瑰紅 opera rose
耐久暗紅 permanent alizarin crimson
耐久胭脂紅 permanent carmine
耐久橘紅 permanent red-orange
耐久玫瑰紅 permanent rose
罌粟紅 poppy red ＊

顯影紅 process red ＊
紅褐色 russet
猩紅 scarlet ＊
暗猩紅 scarlet lake ＊＊
托斯坎紅 Tuscan red ＊
朱紅 vermilion

藍

安特衛普藍 Antwerp blue
蔚藍 cerulean blue
鈷藍 cobalt blue
法國紺青 French ultramarine
花青 indigo ＊＊
菁藍 phthalo blue
普魯士藍 Prussian blue ＊＊
大青藍 smalt blue ＊
紺青 ultramarine ＊＊
細法國紺青 ultramarine finest
溫莎藍（綠相）Winsor blue (green shade)
溫莎藍（紅相）Winsor blue (red shade)

紫

耀眼紫 brilliant purple
鈷藍（綠相）cobalt blue (greenish)
淡紫 mauve
帕瑪紫羅蘭 Parma violet ＊
耐久藍紫 permanent blue-violet
耐久淡紫 permanent mauve
耐久紅紫 permanent red-violet
二奈嵌苯紫 perylene violet
偏紫的紫羅藍 purple-violet ＊
溫莎紫 Winsor violet

綠

蘋果綠 apple green ＊
藍相土耳其綠 bluish turquoise ＊
鈷綠 cobalt green
銅櫸 copper beech ＊

杜松綠 juniper green ＊＊
萊姆綠 lime green
橄欖綠 olive green ＊＊
氧化鉻 oxide of ghrome
苯基綠 perylene green
樹綠 sap green ＊＊
土綠 terre verte
真綠 true green ＊
土耳其綠 turquoise ＊
鉻綠 viridian

棕

岱赭 burnt sienna
棕土 brown ochre ＊＊
熟褐 burnt umber
深烏賊褐 deep sepia ＊
金土 gold ochre
金棕 golden brown ＊
生赭 raw sienna
生褐 raw umber
烏賊褐 sepia
凡戴克棕 Van Dyke brown ＊＊
土黃 yellow ochre

黑灰白

中國白 Chinese white
冷灰 cold grey ＊
象牙白 ivory ＊＊
派恩灰 Payne's grey
鈦白 titanium white
暖灰 warm grey ＊

名詞釋義

素描紙：質地薄、價格低廉，用來畫草圖的紙。

水彩紙：特別為水彩畫製作的畫紙。

西卡紙：一種厚度中等的繪圖和設計用紙張。

沾水筆：筆頭為薄金屬片的書寫或繪畫用筆，將筆尖沾上顏料或墨水使用。

混色筆：一種蠟質和填充物質含量高的無色鉛筆，用來融合色鉛筆的色彩，使畫作表面光滑。

拋光筆：同混色筆。

拋光：與用混色筆混色相同。

壓凹筆：頭部光滑的筆形鈍器，用來按壓紙面，色鉛筆畫過之後會出現白色線條或圓點。

粉彩打底劑：粉彩畫專用的打底塗料。

白／藍色軟膠：一種像黏土的可重複性使用黏膠。

科技海綿：美耐皿纖維製成，不會刮傷表面的塊狀海綿。

結構草圖：正確畫出主題元素位置的初期草圖，且不加入細節──也叫結構草稿。

橫式構圖：整幅構圖的寬度比高度大。

直式構圖：構圖的高度大於寬度。

線條：通常以鉛筆畫出，用來確認主題形狀。

無方向性色調：用鉛筆平滑地加上陰影色調，看不出明顯的鉛筆線條。

色調：從極淺到極深的色彩調性統稱。

漸層：由淺到深的平順色調變化。

點畫：用細畫筆畫小點，增加顏色深度和色調。

淡彩：水彩顏料的上色方法。

疊色：將一層顏色疊在另一層顏色上。

加強：加深顏色和／或色調。

水暈：使用濕中濕畫法時，第一層刷上去的水在紙面上形成霧面光澤，而不是晶亮的水漬。

挑掉顏色：移除顏色。若是顏料仍潮濕，便以幾乎全乾的畫筆壓在顏料上，吸掉顏料；若是顏料已經乾燥，將清水滴在要移除的顏料上，靜待幾秒後以廚房紙巾吸除。

髒點：有些顏料比較容易被吸進畫紙裡形成色點，因此難以清除。

透明度：將水彩顏料畫在紙面上後，白色紙面仍能顯露出來的特性。

不透明：將水彩顏料畫在紙面上後，白色紙面無法透過顯現出來。

強反光：亮面物體上的光線投射區域。

弱反光：霧面物體上的光線投射區域。

不耐光色彩：色彩易因光照褪色。

耐久性、褪色：參見不耐光色彩。

滿版畫：畫面中完全沒有留白的畫。

雙層卡紙：將窗口一大一小的兩張裱框卡紙上下疊在一起，放在畫框中。

裱板：畫框裡與畫作尺寸相配合，襯在畫作背面的厚紙板。